RECUEIL

DES

PIÈCES INSTRUCTIVES

PUBLIÉES

PAR LA COMPAGNIE SANITAIRE CONTRE LE ROUISSAGE
ACTUEL DES CHANVRES ET DES LINS,

Pour leur préparation complète à sec, par la nouvelle
BROIE MÉCANIQUE RURALE DE M. LAFOREST, et pour la
confection du papier avec la CHÉNEVOTTE non rouie,
sans l'addition d'aucune autre substance.

Ami de son pays, fier de sa destinée,
Il cultiva les arts en quittant son épée.

PARIS,

AU BUREAU CENTRAL DE L'ADMINISTRATION,
AU COIN DE LA RUE SAINT-CLAUDE, N°. 1,
BOULEVART DU TEMPLE.

BACHELIER, LIBRAIRE, succ. DE M^{me}. V^e. COURCIER,
QUAI DES AUGUSTINS, N°. 55.

1824.

BROIE
MÉCANIQUE RURALE
INVENTÉE
PAR M. LAFOREST.

PARIS.— IMPRIMERIE DE FAIN, RUE RACINE, N°. 4,
PLACE DE L'ODÉON.

A Son Altesse Sérénissime

MONSEIGNEUR

LE DUC D'ORLÉANS,

Premier Prince du Sang.

Monseigneur,

A la dernière exposition, au Louvre, des produits de l'Industrie française, votre Altesse a jugé d'un coup d'œil les bottes de chanvre et de lin préparées par la nouvelle Broie mécanique rurale de mon invention. Elle a compris sur-le-champ de quelle utilité pouvait être, pour la salubrité des campagnes et l'amélioration de leur travail, une machine simple, économique, qui, toute seule et sans

procédé chimique, allait enfin les affranchir du fléau du rouissage.

Souffrez, Monseigneur, que je revendique aujourd'hui ce glorieux suffrage comme ma première récompense : souffrez que la France apprenne encore une fois avec quel discernement votre Altesse encourage les arts qui viennent au secours de la classe laborieuse. En agréant l'hommage que j'ose vous faire du recueil des instructions destinées à l'éclairer, vous lui rendrez l'inappréciable service de l'arracher aux habitudes de la routine ; et elle bénira, dans ses travaux, le Prince qui aura mis sa gloire à en alléger le fardeau.

Je suis avec le plus profond respect,

De votre Altesse Sérénissime,

Monseigneur,

Le très-humble et très-obéissant serviteur,

LAFOREST.

Le 27 juillet 1824.

MINISTÈRE DES FINANCES.

Paris, 4 mai 1824.

Extrait de la lettre de son excellence le Ministre secrétaire d'état des finances,

A Monsieur Laforest.

Vous rappelez, monsieur, par votre lettre du 29 avril dernier, la pétition que vous m'avez adressée, à l'effet d'obtenir l'exemption des droits de timbre pour les annonces et prospectus destinés à faire connaître la *Broie mécanique rurale* que vous avez inventée pour la préparation du chanvre et du lin sans rouissage préalable.

D'après l'examen que j'ai fait de cette pétition, j'ai décidé, le 17 avril dernier, que ces annonces et prospectus seraient affranchis du timbre.

J'ai donné connaissance, le même jour, de cette décision, à M. le ministre de l'intérieur,

et à M. le directeur général de l'enregistrement.

J'ai l'honneur de vous saluer,

Le ministre secrétaire d'état des finances.

Pour le ministre et par son autorisation,

Le maître des requêtes attaché au comité des finances,

Signé ALPH. DE RAINNEVILLE.

Pour extrait conforme,
J. LAFOREST.

EXTRAIT D'UNE ORDONNANCE DU ROI.

Louis, par la grâce de Dieu, roi de France et de Navarre;

A tous ceux qui ces présentes, verront, salut;

Sur le rapport de notre ministre secrétaire d'état au département de l'intérieur;

Vu l'article 6 du titre Ier. de la loi du 25 mai 1791;

L'article 1er. de l'arrêté du 5 vendémiaire an IX (27 septembre 1800), portant que les brevets d'invention, de perfectionnemens et d'importation seront délivrés tous les trois mois, et proclamés par la voie du Bulletin des lois;

Nous avons ordonné et ordonnons ce qui suit :

Article 1er. Les personnes ci-après dénommées sont brevetées définitivement :

33. Les sieurs *Laforest* (*Jacques*) et compagnie, demeurant à Limeuil, département de la Dordogne, faisant élection de domicile à Paris, rue Neuve-Saint-Nicolas, n°. 2, boulevart Saint-Martin, auxquels il a été délivré, le 10 juin dernier, le certificat de leur demande

d'un brevet d'invention, de dix ans, pour des procédés propres à la fabrication du papier avec la chénevotte du chanvre non roui.

Article 2. Il sera adressé à chacun des brevetés ci-dessus dénommés, une expédition de l'article qui le concerne.

Article 3. Notre ministre secrétaire d'état au département de l'intérieur est chargé de l'exécution de la présente ordonnance qui sera insérée au Bulletin des lois.

Donné en notre château de Saint-Cloud, le quinze juillet l'an de grâce mil huit cent vingt-quatre et de notre règne le trentième.

Signé LOUIS.

Par le roi :

Le ministre secrétaire d'état au département de l'intérieur.

Signé CORBIÈRE.

Pour extrait conforme :

Le conseiller d'état directeur.

Signé CASTELBAJAC.

DISSERTATION

Sur les avantages et l'emploi de la Broie mécanique rurale de M. Laforest, *pour teiller les chanvres et les lins sans rouissage préalable, et sur la confection du papier avec la chènevotte du chanvre et du lin non rouis; sans addition d'aucune autre substance.*

Par les Administrateurs de la Compagnie sanitaire contre le rouissage ordinaire.

INTRODUCTION.

La Compagnie sanitaire, formée dans l'intention de faire jouir le plus tôt possible l'agriculture, l'industrie et le commerce de tous les avantages qu'on a droit d'espérer de la découverte importante que M. *Laforest* a faite d'une *Broie mécanique* qui dispense d'un rouissage préalable, a cru, en ouvrant une souscription pour propager cet utile et ingénieux instrument, devoir en faire accompagner le prospectus d'une dissertation sur la constitution du chanvre, et sur les avantages immenses que doit procurer la *Broie mécanique rurale.*

Elle divise cette dissertation en deux parties principales. Dans la première, après avoir fait

connaître l'erreur dans laquelle sont tombés les anciens et les modernes jusqu'à ce jour, sur les véritables causes de l'élasticité, de la ténacité et de la force des filamens du chanvre (1) qu'ils avaient faussement attribuées à la *resine*, qui, par sa nature, est privée de toutes ces qualités, on prouvera, d'après des autorités irrécusables et l'expérience, que cette élasticité, cette ténacité, cette force, ne peuvent exister que dans une substance éminemment élastique, tenace et forte qui communique à la plante tout ce qu'elle possède au suprême degré, substance inaltérable (*le gluten*) (2), qui se trouve encore dans les chiffons les plus vieux après avoir subi de nombreuses lessives.

On exposera ensuite les avantages que procure la *Broie mécanique rurale*, en débarrassant les brins sans rouissage à l'eau, de toutes les substances nuisibles, et en conservant celle qui est indispensable pour constituer les bonnes qualités du chanvre.

La seconde partie donnera connaissance de la nouvelle découverte de M. *Laforest*, sur

(1) Quoique dans le cours de cette dissertation nous n'employions pas toujours les mots *chanvre* et *lin*, nous entendons cependant parler en même temps de ces deux substances.

(2) *Voyez* page 93, comment on doit entendre ce mot d'après l'explication qu'en a donnée M. *Chevallier*.

l'emploi de la chénevotte du chanvre non roui pour la fabrication du papier.

Ce mémoire sera terminé par un tableau comparatif du mode ancien et du mode nouveau de préparation du chanvre et des avantages pécuniaires procurés par la *Broie mécanique rurale*.

A la suite viendra la série des pièces justificatives à l'appui des assertions de la *compagnie sanitaire contre le rouissage*.

Cette dissertation sera suivie de l'analyse chimique des chanvres, par *M. A. Chevallier*, pharmacien-chimiste.

Lorsque la souscription sera remplie, on y ajoutera une instruction détaillée sur la construction de la Broie mécanique, sur son emploi, et sur les moyens d'en tirer les plus grands avantages. Cette dernière partie sera accompagnée d'une planche en *taille-douce*.

PREMIÈRE PARTIE.

De la Broie mécanique rurale.

Depuis que les hommes se sont aperçus que les plantes textiles, telles que le chanvre et le lin (1), contiennent des filamens qui peuvent

(1) M. *Laforest* a reconnu que la constitution du chanvre et celle du lin sont identiques, à cela près que la résine est plus adhérente dans le lin et qu'il faut dans sa préparation un soin particulier pour l'extraire.

être propres à former des toiles, des cordages, etc., ils ont cherché constamment le moyen d'en tirer le parti le plus avantageux, en dépouillant les filamens des substances qui les réunissent, afin de les mettre à nu et de pouvoir les soumettre à toutes les manipulations que leur nature peut permettre.

La première chose à faire dans cette recherche, consistait à acquérir une parfaite connaissance de la substance qui retient les filamens unis ensemble : il importait surtout de savoir si cette substance est unique, ou si leur agglomération est due à l'action de plusieurs agens qui réunissent leurs efforts pour concourir à cette adhésion. Il paraît que d'abord on avait attribué cet effet à une substance mucilagineuse qu'on désigna sous le nom de *gomme;* mais plus tard on reconnut que la résine y entrait pour quelque chose, et dès lors on admit que les filamens étaient retenus par une substance *gommo-résineuse*, qu'ils lui devaient leur force : l'on paraît s'être arrêté à cette dernière opinion. La controverse long-temps exercée entre les savans, tantôt sur les mots, tantôt sur les causes, a laissé subsister, quant à celles-ci, un problème qui n'a pas encore été résolu.

La solution de ce problème présentait deux questions qu'il aurait fallu approfondir avant

de prendre un parti. L'une et l'autre de ces questions était très-importante. La gomme-résine, qui sert d'enveloppe aux filamens, doit-elle être conservée, dans le travail préparatoire, comme nécessaire pour obtenir la force, la continuité et le nombre des longs brins?

Ou bien, cette même gomme-résine, soluble dans l'eau et facilement fermentescible, ne doit-elle pas être totalement enlevée immédiatement après la récolte de la plante, comme nuisible à la conservation des filamens qu'elle ne peut qu'altérer tôt ou tard, même après qu'ils ont été mis en œuvre?

Ces deux questions ne paraissent pas avoir été suffisamment étudiées sous leurs faces différentes; les auteurs qui ont écrit sur les plantes textiles, ont à peu près tous adopté la même opinion, que la gomme-résine est essentielle, indispensable pour la solidité et la durée des cordages et des tissus; ils n'ont toutefois appuyé leur opinion sur aucune expérience concluante. M. Laforest qui, au contraire n'est fort que de ses essais, est autorisé à croire que tous se sont trompés : en ne parlant que des simples notions que lui donne la longue pratique dans la culture de ces plantes, il croit pouvoir combattre victorieusement leurs assertions.

Gavoty, dans son *Manuel du fileur cordier*, approuvé par l'Institut de France en 1809, s'exprime en ces termes sur la constitution du chanvre :

« Aucun des auteurs des ouvrages sur le
» chanvre ne nous a fait connaître sa constitu-
» tion, ni la cause qui rend la fibre des végé-
» taux élastique.

» Les savans des derniers siècles sont excu-
» sables de n'avoir pu rectifier les erreurs de
» leurs prédécesseurs, parce qu'ils ne connais-
» saient pas la constitution du chanvre.

» La constitution du chanvre consiste dans
» la chénevotte, l'épiderme, le parenchyme,
» les fibrilles et fibres longitudinales, le *gluten*,
» enfin dans une espèce de résine dont les fi-
» bres sont imprégnées.

» Les fibres longitudinales sont formées par
» une espèce de duvet de la longueur de quel-
» ques lignes ; chaque partie de ce duvet est
» *soudée* aux deux bouts de l'un et de l'autre,
» par le *gluten* dont nous venons de parler ;
» de manière qu'une fibre longitudinale, de
» 6 à 9 pieds et plus, contient un nombre con-
» sidérable de fibrilles ou duvet ; mais le *glu-*
» *ten* pouvant se *dissoudre* (1) et diviser à l'in-

(1) M. *Gavoty* suppose très-gratuitement que le gluten peut se dissoudre, tandis que c'est un fait incontestable

» fini la fibre longitudinale, la nature, qui ne
» fait rien d'imparfait, a couvert cette fibre
» d'un bout à l'autre d'une couche fine et lé-
» gère de résine capable de la garantir, pen-
» dant quelque temps, de l'action destructive
» de l'eau.

» La résine est la préservatrice de la décom-
» position prompte des cordages employés aux
» intempéries et à l'action de l'eau : c'est la
» conservation de cette résine qui consolide
» l'élasticité et le ressort du fil, et qui donne
» aux cordages la force dont le chanvre est
» susceptible.

» Il eût été bien utile que M. *Duhamel* eût
» fait des recherches pour découvrir la cause
» de cette élasticité et de ces petits ressorts ;
» cette découverte l'aurait conduit aux plus
» grands succès.

» Les chanvres dont la résine est *altérée* (1)

qu'on le retrouve dans les plus vieux chiffons, après avoir résisté à l'action de mille lessives plus ou moins énergiques.

(1) Si M. *Gavoty* attribue à l'action d'un long rouissage l'altération de la résine et par suite l'altération des fibres du chanvre; à quoi attribuera-t-il la force des fibres du chanvre après qu'on lui a fait subir des lessives successives, dans lesquelles la résine est complétement dissoute et entièrement enlevée par les substances alcalines ? Quelle est, selon lui, la cause de l'élasticité et de la téna-

» par l'excès du rouissage perdent consi-
» dérablement de leur force, parce que,
» comme nous l'avons déjà dit, c'est la ré-
» sine qui consolide toute la résistance de la
» fibre.

» Comme la base de la force du chanvre,
» continue-t-il, est la résine, il nous semble
» entendre réclamer les personnes qui pré-
» tendent que la résine est aussi pernicieuse
» au chanvre que le goudron l'est au cordage.
» Cette opinion, enracinée en Europe, fût-
» elle fondée, la nature, à qui nous devons tout,
» ne nous indique-t-elle pas des antidotes pour
» corriger ce qui peut nuire ?

» Il eût été bien utile que les auteurs qui ont
» traité du chanvre eussent fait connaître la
» cause de l'élasticité de sa fibre.

» C'est à la faveur de cette résine que les
» chanvres du midi résistent plus long-temps
» aux frottemens que ceux du nord ; par la
» raison que ces chanvres-ci sont beaucoup plus
» doux, conséquemment leur résine est moins
» résistible. »

On vient de voir par la dissertation de *Ga-voty*, que nous avons textuellement rapportée, qu'il accuse formellement d'une grossière er-

cité des chanvres, lorsque cette résine n'y existe plus ?
Il faut donc en chercher ailleurs la véritable cause.

reur les anciens et les modernes, en attribuant les véritables causes de la force et de la continuité des fibres longitudinales du chanvre à toute autre substance que la résine, puisqu'ils ont toujours cherché à l'expulser par le rouissage habituel, en s'exposant même aux émanations pestilentielles qui s'exhalent des routoirs. Il persiste à soutenir que c'est à la résine seule que sont dues les qualités essentielles du chanvre, et conséquemment il prescrit de la conserver.

D'après une autorité aussi imposante et des assertions aussi formelles, n'y aurait-il pas de la témérité, ou tout au moins de la hardiesse, de la part d'un simple agriculteur, qui n'a nulle connaissance en chimie ni en botanique, de se présenter en novateur pour tâcher de résoudre par de simples observations rurales et des raisonnemens à la portée de tout le monde, le problème important qui nous occupe ? Ne serait-il pas étonnant que ce simple agriculteur, dont l'opinion est que *Gavoty* s'est trompé lui-même sur les fonctions de la résine, à laquelle il attribue les causes constitutives de la force et de l'élasticité des fibres du chanvre, vienne défendre l'opinion des anciens et des modernes sur l'inutilité de la résine, tout en les blâmant du moyen qu'ils emploient pour l'expulser, le rouissage ?

Pour parvenir à démontrer l'erreur de tous, il suffira à M. Laforest, 1°. de présenter une analyse naturelle, claire et précise de la composition des élémens constitutifs de l'élasticité et de la force de la fibre du chanvre, élémens qu'il importe de conserver intacts; 2°. de faire connaître la nature des substances facilement fermentescibles et qui, par cet effet, détruisent ou altèrent la force de la fibre, substances qu'il importe de détacher de la plante; 3°. d'indiquer les moyens à employer pour opérer cette séparation sans faire usage du rouissage à l'eau, extrêmement insalubre.

M. *Laforest* reconnaît comme *Gavoty* que dans l'écorce de la plante il existe *trois* substances distinctes, la *gomme*, la *résine*, le *gluten* ; mais il n'est pas d'accord avec cet auteur sur la nature de ces substances, et surtout sur les fonctions que chacune d'elles exerce sur la fibre.

La première, que *Gavoty* nomme *parenchyme*, M. *Laforest* la nomme simplement *gomme*. Cette substance n'est pas résineuse, elle est de même nature que celle qui découle de certains arbres, tels que le prunier, le cerisier, l'abricotier, etc.; elle est de couleur herbacée; mise dans l'eau elle s'y gonfle, s'y dissout, fermente, se putréfie et exhale une odeur insupportable et nuisible à la santé. Elle forme

la première couche corticale du chanvre, et on l'aperçoit facilement lorsqu'on déchire l'écorce d'une plante sèche et non rouie ; elle se montre sur les bords de la déchirure, sous la forme des dents d'une petite scie. Si l'on fait tremper la plante non rouie dans de l'eau tiède, qu'on entretient avec précaution à cette température, et avant qu'elle entre en fermentation, elle s'y dissout en entier sans entraîner de la résine qui n'est pas soluble à l'eau. Cette substance doit être enlevée, parce qu'entrant facilement en fermentation, par l'humidité, elle détruit les filamens. Cette substance n'a d'autre but, pendant la croissance de la plante, que de conduire le chanvre vers sa maturité, et de lui donner, pendant l'acte de la végétation, l'élasticité et la force nécessaires. Ses fonctions cessent lorsque la végétation est terminée ; alors elle en exerce de nouvelles et qui sont propres à tous les corps naturels : elle excite la fermentation putride et tend à la destruction du même être qu'elle avait dans un autre temps nourri et entretenu. Il est donc important de séparer avec soin toute cette substance.

La seconde substance que les anciens recommandent d'expulser entièrement comme altérant la fibre, et que *Gavoty* au contraire regarde comme seule conservatrice de cette fibre, et comme constituant l'élasticité et la ténacité

des cordages, quoiqu'il reconnaisse cependant qu'elle est âcre et que son huile est caustique, est la *résine* qui forme la seconde couche du chanvre; elle lie et unit fortement les filamens les uns aux autres, et ne diffère en rien de celle qui découle des arbres résineux tels que le pin, le mélèze, le sapin, etc. Elle est insoluble dans l'eau pure; elle se détache du chanvre par sa macération dans l'eau et surtout par les coups redoublés des lames de la Broie ordinaire et de l'espade. Ses molécules jointes à celles de la gomme putréfiée occasionent, chez les ouvriers employés au broyage et au peignage, des maladies aussi graves que celles qui résultent des émanations pestilentielles du rouissage.

Tout le monde sait que la résine froide et desséchée n'est pas élastique, qu'elle est friable, qu'elle se réduit en poussière sous le marteau, et qu'il faut, pour lui donner de l'élasticité, la combiner avec une substance graisseuse ou huileuse. Dès lors comment pourrait-on adopter l'opinion de *Gavoty* qui lui attribue l'élasticité de la fibre longitudinale?

M. *Laforest* a fait bouillir, dans l'eau, pendant plus de douze heures, une botte de chanvre non roui; la gomme herbacée seule s'est dissoute, l'écorce toute chaude s'est séparée de la chénevotte, mais la couche fine et légère de résine est restée inhérente aux filamens.

Cette écorce affinée sur le peigne où séran n'a produit que quelques légers brins, qui étaient rudes au tact, et qu'on n'a pas pu filer à cause de la friabilité de la résine qui rendait les brins cassans. Le même effet a eu lieu sur des brins de chanvre roui que l'on a imprégnés d'une couche fine et légère de résine ; ils n'ont pu être filés ni au fuseau ni au rouet ; ils cassaient à tout instant, ils étaient loin d'avoir cette élasticité que leur suppose *Gavoty*.

La gomme et la résine du chanvre sont donc deux substances préjudiciables aux qualités que doivent conserver les filamens, et ne peuvent qu'altérer les tissus et les cordages auxquels on les emploie : il est par conséquent indispensable de les extraire et de les en débarrasser complétement.

La troisième substance qui jusqu'ici a été presque inaperçue dans les filamens du chanvre, que les anciens n'ont pas appréciée, que l'abbé *Rozier* a entrevue vers le déclin de sa vie, n'est admise par *Gavoty* que comme un simple moyen de suture des fibrilles, pour constituer la fibre longitudinale des filamens, c'est le *gluten*. M. *Laforest* au contraire la regarde comme la seule qui constitue le ressort, l'élasticité, la force du chanvre ; il lui reconnaît, comme tous les auteurs qui ont écrit sur la substance du gluten en général, toutes les

propriétés nécessaires au meilleur chanvre.
M. *Laforest* va plus loin, il croit que les fila-
mens du chanvre ne sont autre chose que du
gluten. En effet, dit-il, cette substance fait
partie constituante de tous les végétaux; elle
est ductile, douce, essentiellement et natu-
rellement élastique et tenace : sa couleur est
grise, elle a une odeur particulière et sans
goût. Elle est insoluble dans l'eau dont elle
retient cependant une partie à laquelle elle
doit de conserver son élasticité et sa ténacité
dans le service. On la retrouve dans les chiffons
et dans les papiers. Elle est attaquée par les
acides même les plus faibles et par les alcalis.
Il faut donc conserver avec le plus grand soin
cette substance inappréciable en la dégageant
autant qu'il est possible de la gomme et de la
résine; mais sans employer le rouissage, qui
excite la fermentation putride toujours précé-
dée de la fermentation acide, laquelle détruit
en tout ou en partie le gluten, comme nous
venons de le dire, et détériore d'autant les
filamens du chanvre. La *Broie mécanique
rurale* de M. *Laforest* détache la gomme de
la résine sans attaquer en aucune manière le
gluten.

L'académicien *Duhamel* avait déjà attribué,
comme *Gavoty*, la force élastique des fils de
chanvre, à la conservation de la *résine*. Ces

deux auteurs, en admettant le rouissage qu'ils regardent comme indispensable pour procurer la division des filamens que la gomme-résine tient trop fortement unis entre eux, n'en permettent cependant qu'un usage modéré.

Cette prévention s'est tellement accréditée qu'un membre très-recommandable de la Société d'encouragement, de même qu'un personnage éminent dont le nom fait autorité dans les arts industriels, partageant les idées de *Duhamel* et de *Gavoty*, se sont déclarés ouvertement les défenseurs du rouissage ordinaire et l'un d'eux désespère même qu'on puisse, avant trois ou quatre siècles, lui substituer rien de mieux.

Plusieurs cordiers, et particulièrement ceux de Paris, ont adopté l'opinion de *Gavoty*; ils n'emploient dans leurs ouvrages que du chanvre de Champagne qui n'a été roui que pendant cinq à six jours seulement, c'est-à-dire pendant le temps nécessaire pour détruire l'adhérence de l'écorce filamenteuse d'avec la chénevotte, afin de pouvoir les séparer facilement. La filasse ainsi rouie, est teillée à la main et les brins qui la composent restent dans toute leur longueur sous la résine qui l'enveloppe. Ils l'emmagasinent ensuite par tas, encore *tressaillée* par la fermentation; pour tout dégommage et affinage, ils la font peigner grossièrement au

fur et à mesure des besoins, et l'emploient à commettre des cordages de force et de salut, sous la qualification de *chanvre roui*, qualification équivoque et qui peut-être fortement contestée.

Ce genre de fabrication est pernicieux et abusif, comme on le verra par la suite : la masse de résine qu'il tient captive dans les cordages continue à y fermenter, et l'humidité en accélère tôt ou tard la destruction.

La filasse provenant des cordages ainsi fabriqués, employée ensuite à la fabrication des câbles, cordages, toiles à voile et au calfatage y apporte avec elle cette fatale gomme-résine, dont la fermentation, accélérant la destruction de tous agrès, expose la vie ou la tranquillité des navigateurs.

Les cultivateurs, de leur côté, sans se rendre compte des résultats, ont adopté le rouissage ordinaire, parce qu'il leur procure le dégagement de la partie la plus grossière de la gomme-résine sous l'influence de laquelle les filamens du chanvre ne peuvent être que très-imparfaitement traités. Ils ont fait plus, ils ont préféré les mares et les eaux stagnantes pour y établir leur routoirs, parce que selon eux elles sont plus favorables au rouissage; en effet, ces eaux sont imprégnées d'une espèce de levain putride qui hâte la fermentation, mais qui en

même temps exhale bien plus promptement des vapeurs pestilentielles.

Les routoirs même à l'eau courante ne sont pas exempts de semblables dangers : l'histoire rapporte la relation d'une épidémie dont la ville de Paris fut affligée dans les premières époques de notre monarchie, épidémie que l'on attribua dans les temps à d'immenses quantités de chanvre qu'on avait fait rouir dans les eaux basses de la Seine supérieure.

Si l'eau courante qui s'échappe des routoirs est préjudiciable à la santé des hommes, elle altère bien davantage celle des animaux qui s'abreuvent à leur cours empoisonné; elle fait périr le poisson, et prive ainsi la classe indigente d'une ressource précieuse. Le rouissage fait que la gomme-résine qui pourrait être employée utilement est totalement perdue, et le *gluten*, cette substance éminemment protectrice des filamens, reçoit de cette vicieuse opération un dommage notable.

Les préjudices immenses que cause à la salubrité publique le rouissage ordinaire ont tellement été sentis par tous les amis de l'humanité, que dans tous les temps et dans tous les pays on s'est constamment occupé des moyens de le remplacer, soit par des procédés chimiques, soit par des procédés mécaniques, sans avoir encore pu atteindre ce but. On

lira, dans le rapport fait à la Société royale académique des sciences, l'histoire des tentatives les plus remarquables et l'on verra qu'elles datent de siècles très-reculés.

L'inutilité de toutes ces tentatives a continué d'exalter dans la pratique le rouissage ordinaire, et, comme on l'a déjà vu, la théorie a paru confirmer cette opinion. Cependant aux yeux de la philanthropie, et même à ceux de la science, ce rouissage continue à être toujours un mal dont il est urgent de détruire les funestes effets, en lui substituant un autre moyen qui puisse, sans les énerver, débarrasser les chanvres et les lins de tout ce que leur enveloppe tenace contient de nuisible au travail et à la conservation des filamens.

La Société d'encouragement pour l'industrie nationale, convaincue de la possibilité de cette importante découverte, a proposé dans son dernier programme de décerner, au mois de juillet 1825, un prix de six mille francs à celui qui, « aura réussi à préparer par des opéra-
» tions simples, faciles, et nullement nuisibles
» à la santé, 500 kilogrammes de chanvre ou
» de lin sans rouissage; avec cette condition
» essentielle, que, dans les diverses fabrica-
» tions dont les matières premières sont le lin
» et le chanvre, ils soient reconnus d'une
» qualité au moins aussi bonne que les meil-

» leurs lins ou chanvres de même espèce, trai-
» tés par la méthode ordinaire du rouissage;
» que le déchet ne soit pas plus considérable,
» et que le prix de la matière ne soit pas sensi-
» blement augmenté par l'emploi du nouveau
» procédé. »

Voilà les trois conditions imposées aux con-
currens, clairement énoncées :

1°. Que la qualité soit aussi bonne dans les mêmes espèces;

2°. Qu'il n'y ait pas plus de déchet en matière filamenteuse;

3°. Que le prix du chanvre ne soit pas augmenté.

Ce programme est une preuve manifeste que la Société en corps, malgré la dissidence de deux de ses membres, croit à la possibilité du teillage sans rouissage préalable, ou du moins en en excluant le rouissage ordinaire; mais il ne prononce rien sur la gomme-résine, il n'indique pas ce qu'elle doit devenir par l'emploi du nouveau procédé. Doit-elle être entièrement et complétement séparée et enlevée de la filasse? ou bien doit-elle y demeurer adhérente dans quelques-unes de ses parties? Ces deux points importans méritaient bien la peine d'être éclaircis; car il est indispensable de convenir des principes avant de pouvoir en tirer une

conséquence qui serait la solution incontestable du problème.

Avouons-le franchement, cette solution appartenait moins au domaine de la science proprement dite, qu'aux habitudes pratiques de la culture. Elle tenait à une longue suite d'observations lentes et minutieuses qui ne pouvaient être faites que par un agriculteur attentif à suivre la progression de la plante textile, à l'étudier dans les divers développemens par lesquels elle passe pour arriver à sa maturité.

Cette découverte était réservée au génie agricole, qui dans le silence des champs se livre à une étude plus directe, plus intime et plus constante de la nature. Sans cesse en présence de l'objet de ses méditations, dans toutes les phases de la croissance des plantes textiles jusqu'à leur maturité, puis de la détérioration que le rouissage leur fait subir, c'était à lui qu'il appartenait de surpendre en quelque sorte le secret de leur organisation.

« Le livre dans lequel l'agriculteur sait et
» peut le mieux lire, a dit un savant (1), c'est
» dans le *livre de la nature.* »

(1) M. *Rougier de la Bergerie*, membre de la Société centrale d'agriculture du département de la Seine : Mémoire sur la culture, le commerce et l'emploi des chanvres

Après avoir recommandé les différens procédés employés pour la culture et les préparations successives du chanvre et du lin, le même savant termine l'éloge de la science pratique par ces paroles en quelque sorte prophétiques et qui méritent d'être rapportées.

« Les campagnes ont aussi leurs savans et
» leurs artistes dont les ouvrages et les résul-
» tats commandent l'admiration et la recon-
» naissance. Si le philosophe des grandes cités,
» quand il est au milieu des moissons, ne
» peut se défendre d'admirer l'édifice hardi de
» tel oiseau, les combinaisons nécessaires de
» tel insecte, la sagacité merveilleuse de tel
» quadrupède pour se préserver de son en-
» nemi ou pour le surprendre; pourquoi re-
» fusera-t-on à l'homme des champs que des
» préjugés n'ont pas égaré, que les viles pas-
» sions n'ont point perverti, que la domesticité
» citadine n'a pas usé, des combinaisons, du
» génie et des succès, pour des ouvrages qui
» lui sont utiles, et qui contribuent à son bon-
» heur? Ces succès sont d'autant moins rares,
» que chaque année il s'exerce sur les mêmes
» choses, que, moins occupé par d'autres idées,
» il observe sans cesse, corrige, tente des

et des lins de France, lu à l'Institut national, le 21 nivôse an 8 (janvier 1798).

» moyens nouveaux, fait des fautes et des
» pertes, mais arrive tôt ou tard à son but. »

Cet observateur attentif et expérimenté qu'appelaient tant de vœux, s'est enfin rencontré dans la personne d'un ancien militaire, d'un capitaine d'infanterie qui, appliqué dès l'enfance à la culture raisonnée des plantes textiles, en a nourri la passion dans tous les pays qu'il a parcourus (1). Il n'a quitté l'épée que pour diriger le bel établissement du dépôt de mendicité des Bouches-du-Rhône, dans lequel il a monté des ateliers de filature et de tissage. A la suppression de ce dépôt, il a repris ses habitudes agricoles, fortifiées par une longue série d'exemples et une foule de notions acquises.

M. *Laforest*, propriétaire-agriculteur, sur les bords de la Dordogne, a dirigé toutes ses méditations sur les diverses substances qui constituent l'enveloppe corticale du squelette des chanvres et des lins. Il a remarqué que la première couche extérieure de ces plantes se compose uniquement d'une gomme-résine her-

(1) Après la pacification de la Vendée, en l'an 7, l'armée restant stationnaire, M. *Laforest* occupa ses loisirs à faire apprentissage dans l'art du tisserand. Son maître fut M. *Coudrais*, fils aîné, fabricant à Chollet, au quartier Saint-Pierre.

bacée qui, unissant les unes aux autres, par une forte adhérence, leurs parties filamenteuses, forme la seconde couche; il a remarqué, disons-nous, que cette gomme-résine n'a été placée là, par le divin auteur de toutes choses, que pour préserver pendant la vie et la croissance de la plante et jusqu'à sa maturité, ces mêmes filamens, des injures de l'air et des intempéries de l'atmosphère. En effet, ajoute-t-il, dès l'instant que l'œuvre de la nature est terminée, c'est-à-dire que la maturation de la plante est complète, la séve cesse de circuler, et les mêmes substances, qui jusques-là ont été employées à son accroissement, n'ont d'autres fonctions, comme dans tous les êtres organisés, que de concourir à sa destruction, par les facultés fermentescibles, que développent, avec toute leur énergie, les mêmes substances qui servaient à son accroissement, dès l'instant que le principe vital, qui neutralisait ces mêmes facultés, cesse d'agir.

En effet, pour vous convaincre de cette vérité, laissez sur pied une plante de chanvre, isolez-la et choisissez-la assez grosse pour qu'elle puisse se soutenir verticalement pendant assez long-temps. Ainsi exposée à l'humidité de l'atmosphère, vous verrez successivement la gomme disparaître en entraînant avec elle, et par places, la résine, et à la longue vous aper-

cevrez les filamens qui se détachent de la chénevotte. On a prescrit de laisser la plante dans une situation verticale, afin de la préserver de la chaleur nécessaire, avec l'humidité, pour constituer la fermentation putride. Voilà une analyse naturelle et qui exige beaucoup de temps; elle est suffisante pour nous éclairer dans la solution du problème qui nous occupe. Examinons actuellement avec une scrupuleuse attention cette plante, lorsqu'elle est arrivée à ce point de décomposition.

Les filamens qui sont à nu et en assez grand nombre ont conservé de la force, de l'élasticité, de la ténacité; ils se filent aisément et sont dans un état parfait; la résine qui reste encore, faiblement adhérente sur quelques parties, se détache sans peine, et les brins du chanvre ne sont pas altérés.

Cette expérience, que tout agriculteur peut répéter, mais qui exige, comme nous l'avons fait remarquer, une observation soutenue pendant long-temps, prouve : 1°. que la gomme est inutile puisqu'on ne la retrouve plus dans la plante : 2°. que la présence de la résine n'est pas nécessaire, puisque la nature la détache sans aucun travail; 3°. que ce n'est ni à la présence de l'une et de l'autre de ces substances réunies, ni à l'une des deux séparées, que les filamens des plantes textiles doivent leurs qualités,

puisque nous ne les retrouvons plus dans ces brins ainsi détachés. C'est donc à une autre cause, qu'on n'a pas jusqu'ici assez appréciée, que sont dues la ténacité, l'élasticité, etc., constitutives des chanvres et des lins ouvrés.

Mais quelle est cette substance ? C'est incontestablement le *gluten*, substance admirable qui constituait le meilleur mastic des anciens, avec laquelle on peut souder la porcelaine et les cristaux : substance inaltérable que les seranceurs et les fabricans de toiles appellent vulgairement *essence huileuse ou onctueuse*, et dont le savant *Fourcroy*, qui est une autorité irrécusable dans cette matière, a donné cette difinition remarquable.

« Il existe une observation plus exacte et
» plus positive sur la présence de cette matière
» glutineuse dans le tissu végétal qui forme le
» linge et le papier. *Desmarets* a observé dans
» les papeteries qu'après le pourissage des
» chiffons, et lors de la fusion et du ramollis-
» sement de cette substance dans l'eau, il se
» séparait des flocons épais, solides, indisso-
» lubles, de véritable *gluten*. On voit un phé-
» nomène analogue dans le travail des blan-
» chisseuses. Les lessives alcalines et les eaux
» chargées de savon qu'elles emploient pour
» blanchir le linge, surtout le fin, lui enlèvent
» un principe qui se sépare assez abondam-

» ment dans les conduits, où elles jettent ces
» liqueurs, pour les engorger, pour boucher
» les grillages qui en interceptent la conti-
» nuité, et pour empêcher ces liquides de
» couler. On trouve, sur ces grilles, des flo-
» cons ou des masses presque solides, un peu
» molles et ductiles, manifestement précipi-
» tées des lessives et enlevées au tissu même
» du linge. C'est là ce qui use peu à peu ce
» tissu, ce qui l'amincit et lui fait perdre son
» poids et sa force (1). »

M. *Laforest* s'est convaincu, 1°. que le gluten seul suffit à la consolidation des filamens œuvrés, quelque prolongé que soit leur usage; 2°. que c'est cette substance précieuse qui se manisfeste comme apprêt naturel au linge de ménage, toutes les fois qu'il sort des lessives bien appropriées et faites selon les règles de l'art; 3°. que c'est par la force et l'élasticité du gluten que le linge lessivé et plié un peu humide devient ferme comme s'il avait été passé à l'eau de riz, et qu'il exhale une odeur agréable; 4°. enfin que c'est lui qu'on retrouve dans les vieux chiffons qui servent à la fabrication du papier et dans le papier même. M. *Laforest* par conséquent a cherché à découvrir les secrets de

(1) *Système des connaissances chimiques*, tome VII, page 296.

la nature et à lui dérober les moyens de débarrasser les filamens des plantes textiles de la gomme et de la résine qui leur sont si préjudiciables, en conservant intact et dans son entier le précieux gluten qui constitue à lui seul les excellentes qualités du bon chanvre.

Convaincu de la nécessité de cette séparation absolue, M. Laforest a senti que dans le choix des moyens qu'il devait employer, il était indispensable d'en exclure toute immersion dans l'eau, ou *rouissage hydraulique*, par la raison qu'il n'en peut résulter qu'une fermentation putride précédée de la fermentation acide pendant laquelle le gluten est attaqué en plus ou moins grande quantité, selon que cette fermentation se prolonge plus ou moins long-temps.

La lecture de l'ouvrage immortel de *Fourcroy*, que nous avons cité, et qu'il était naturel qu'il consultât sur les propriétés du gluten, lui a appris que « les alcalis purs et un peu con-
» centrés dissolvent le gluten à l'aide de la
» chaleur, de même que les acides les plus
» faibles. » Il devait donc exclure de ses préparations tout emploi de lessives ou d'autres lavages chimiques dont l'action énergique ou corrodante, en s'exerçant contre la gomme-résine, s'exercerait en même temps contre le gluten, et l'enlèverait en tout ou en partie.

Il a conclu de tout ce qui précède, que, pour atteindre ce but, on ne pouvait employer qu'une machine analogue à celle qu'il a découverte, opérant à *sec*, sans complication de rouage, sans cylindres ordinaires, et encore moins de cylindres cannelés, qui brisent les filamens, comme l'a très-judicieusement fait observer le savant rapporteur de la Société royale académique des Sciences (M. *L. Séb. Le Normand*), *Voyez* ci-après, page 91. Il est constant que les chanvres et les lins qui sont soumis à l'impulsion et à la rotation d'une machine quelconque, ne peuvent offrir que des résultats défectueux ou imparfaits.

Enfin, après un grand nombre de combinaisons et d'expériences souvent répétées, la *nouvelle Broie mécanique rurale* est sortie modeste et simple des ses laborieuses analyses.

Elle prend les chanvres et les lins au moment de leur maturité et de leur dessiccation parfaites. Sans aucune immersion dans aucun liquide, sans les soumettre à aucune composition chimique, ni aucune autre préparation de l'art, elle les élabore dans leur état brut, et les amène au degré qui rend la filasse propre à être livrée à la filature, c'est-à-dire que la *nouvelle Broie mécanique rurale*, toute seule, successivement et presque simultanément, assouplit, broie, dégomme, divise et peigne les chan-

vres et les lins ; ou , en d'autres termes , elle est tout à la fois teilleuse, dégommeuse et peigneuse.

De ces fonctions cumulées, la plus précieuse et la plus parfaite est sans contredit celle du dégommage ou de l'expulsion totale ou partielle, à volonté, de la gomme-résine, et beaucoup plus sûrement que ne le fait l'action invisible des routoirs. C'est en quoi la *Broie rurale* remplace le rouissage sans aucun de ses inconvéniens, et sans que le *gluten* surtout soit altéré (1).

Quoique nous professions une doctrine contraire à celle que les anciens préjugés et le peu de soin qu'on a pris d'analyser les plantes textiles, dans le sens qui nous occupe, ont jusqu'ici consacrée et qui consiste à soutenir que la *résine* constitue la force et l'élasticité des fils , qu'elle en est la conservatrice ; qu'il nous soit permis

(1) La tête et les bandelettes de toile rousse , que M. *Laforest* a observées , avec une grande attention et un soin minutieux, dans les caisses à momies venant d'Égypte, où elles avaient séjourné depuis deux ou trois mille ans, sans altération , sembleraient indiquer que les Arabes de ces siècles reculés ne pratiquaient pas le rouissage à l'eau, vu qu'indépendamment de la matière glutineuse dont elles paraissent imprégnées, elles exhalent encore, en les secouant, une odeur spermatique semblable à celle du gluten.

de faire observer que la *Broie mécanique rurale* de M. *Laforest* peut contenter tous les goûts, sans altérer la chénevotte dont nous parlerons dans un instant, et qu'elle peut laisser à la volonté des agriculteurs autant et aussi peu de *gomme-résine* qu'ils pourront désirer, sans cependant employer le *rouissage ordinaire* préalable, que tout le monde, sans exception, reconnaît pour être éminemment insalubre. Sous ce rapport encore la *Broie mécanique rurale* ne saurait être assez tôt et assez généralement adoptée pour affranchir l'humanité d'un fléau aussi cruel que le rouissage ordinaire tend à perpétuer.

Quoique jeune encore, la *Broie mécanique rurale* a fourni les preuves les plus authentiques de sa bonté; la science l'a déjà appréciée d'après ses produits matériels; elle a été jugée très-favorablement par des hommes irréprochables sous tous les rapports et accoutumés à faire les expériences les plus délicates, par des agriculteurs, par les fabricans de toiles à voiles, par le commerce et une infinité de personnes qui prennent le plus grand intérêt à ce genre d'industrie.

M. *Laforest* a soumis son système entier à une compagnie savante, la Société royale académique des sciences de Paris; il a fait fonctionner, à plusieurs reprises, sa *Broie méca-*

nique sous les yeux de cinq commissaires nommés par cette Société, et qui lui en ont fait le rapport le plus circonstancié et le plus honorable, qu'on lira plus bas comme pièce justificative, page 61.

Il serait inutile et superflu de répéter ici toutes les assertions de ce rapport ; le lecteur jugera, d'après les expériences comparatives faites sur le chanvre roui et le chanvre non roui, les avantages en quantité et en qualité que ce dernier a présentés sur l'autre ; la force du fil qui en est résulté, et qui est d'un seizième plus considérable. Nous ne pouvons cependant nous dispenser de citer cette phrase du rapport, et les mots par lesquels il est terminé.

« L'idée de l'auteur, pour le dégommage sur-
» tout, est admirable : elle est d'une telle sim-
» plicité, que nous sommes surpris qu'elle ait
» échappé jusqu'ici à tous les mécaniciens.

» Votre commission pense que cette fois la
» découverte de M. *Laforest* ne sera pas un
» *faux signal*, comme pour toutes les machines
» qui, jusqu'à ce jour, ont été présentées dans
» le même but, et que la *France aura la gloire*
» d'avoir résolu complétement une question
» aussi importante. »

A la suite de ce mémoire on trouvera un tableau comparatif des frais qu'une quantité donnée et égale de chanvre roui et non roui

nécessite, avant de pouvoir être livré à la filature, et l'on sera étonné de voir une différence aussi considérable et toute à l'avantage de la *Broie mécanique rurale*.

On a admiré, à l'Exposition des produits de l'industrie au Louvre, en 1823, les échantillons en grand des chanvres et des lins *non rouis* tels qu'ils avaient été traités devant la commission de la Société royale académique des sciences. A la seule inspection tout doute a dû cesser. Ces échantillons étaient composés de la plante entière et dans toute sa longueur. Une partie de cette longueur offrait l'aspect de la plante dans son état naturel, telle qu'elle se présente au moment de la récolte; la broie ne l'a point touchée. Au-dessous, et sur une étendue, environ moitié de la longueur restante, on y voyait l'écorce séparée de la chénevotte ou du bois, sous la forme de petites lanières ou rubans recouverts encore de la gomme-résine. Enfin la partie inférieure présentait les filamens du chanvre pur, conservant leur couleur naturelle, dégagés de la gomme-résine, mais conservant en entier le gluten. Le brin était affiné et peigné, propre, en un mot, à être livré de suite à la filature.

Ces échantillons étaient parfaitement conformes à ceux qui accompagnent ce mémoire et qu'on peut voir dans le même dépôt. On se

convaincra facilement, à la vue et à l'odorat, que ces plantes n'ont reçu aucune préparation ni chimique, ni hydraulique.

Deux hommes éminemment distingués par leur profond savoir et surtout par une longue expérience dans les arts industriels, M. *Vitalis*, ancien professeur de chimie technologique à l'école de Rouen, et M. *Eynard*, médecin à Lyon, qui, pendant cinquante ans, s'est livré à des expériences sur les chénevottes et sur les chanvres et les lins, sans immersion, ont prononcé, chacun de son côté, sur le mérite de cette découverte, et ont fait présager à M. *Laforest* qu'il parviendrait à l'introduire dans l'usage général. Ces deux lettres de félicitation se trouvent transcrites pages 82 et 84.

Ainsi, au résultat matériel du travail de la Broie, se joignent les opinions motivées des personnes de l'art. Ce qui sera dit plus bas au sujet de la chénevotte non rouie, doit achever de démontrer à toutes les personnes qui prennent intérêt aux progrès de l'industrie et à la salubrité des campagnes, que, quoi qu'en puissent dire *Duhamel*, *Gavoty* et autres, ce n'est pas la gomme-résine, soluble à l'eau, qui peut donner la force et l'élasticité si nécessaires à l'énergie et à la durée des chanvres et des lins œuvrés. Il n'y avait qu'une préparation toute rurale qui pût conserver intact le gluten si es-

sentiel, et sans lequel les chanvres et les lins n'offriraient que des étoupes légères, ou une espèce de duvet cotonneux sans consistance ni utilité, semblables à ceux qui croissent sur le saule, le tremble, le peuplier, etc.

Les mêmes chanvres et lins, traités *à sec* par la broie mécanique, ont obtenu les suffrages de toutes les personnes instruites.

Les Princes et les Princesses de la Famille royale, *Monsieur*, comte d'Artois, frère du Roi ; *Madame*, duchesse d'Angoulême (qui a daigné, sur cette découverte, entrer dans des détails peu ordinaires à son sexe et à son rang), madame la duchesse de Berry, madame la duchesse d'Orléans, ont eu l'extrême bonté d'en féliciter l'auteur, comme d'un service signalé rendu à l'agriculture, et surtout comme d'un bienfait pour l'humanité.

Monseigneur le duc d'Orléans a voulu qu'on le considérât déjà comme le premier souscripteur de l'entreprise.

Frappé d'étonnement à la vue des bottes de chanvre et de lin offertes à leurs regards dans les divers degrés de leur préparation par la Broie mécanique, tous les manufacturiers, les filateurs, les fabricans, les propriétaires-agriculteurs et autres dont les produits industriels figuraient aussi à l'Exposition, se sont empressés autour de l'auteur pour lui décerner à l'avance

la distinction la plus affirmative. Ce fut un jugement aussi éclairé qu'impartial porté par l'élite de l'industrie française. Cependant le Jury central de l'Exposition n'a accordé aucune récompense à l'auteur de la *Broie mécanique rurale*. On assure qu'il n'en a fait aucune mention parce qu'il n'a pas vu la machine. Doit-on ajouter quelque foi à ce *dit-on* ? Nous ne le pensons pas, et ce serait faire injure à ces savans que de croire qu'ils avaient besoin de la voir pour juger de ce qu'elle était capable de faire, lorsqu'ils avaient sous les yeux le chanvre et le lin préparés. Ils n'auraient certainement pas eu l'indiscrétion de l'exiger, puisque seule elle aurait révélé le secret de l'auteur, et compromis sa propriété.

Il est plus convenable de penser que le Jury central, composé en grande partie de membres de la Société d'encouragement, n'aura pas voulu, *par le fait*, clore son programme ouvert jusqu'au mois de mai 1825. D'ailleurs ils auront peut-être partagé la prévention des deux plus influens de leurs collègues, en faveur du rouissage *à l'eau*, et contre tout rouissage *à sec*, par cette fausse prédilection pour la gomme-résine, dont les savans ne sont pas encore revenus.

Quoi qu'il en soit, l'auteur est amplement dédommagé de cette disgrâce, si c'en est une, par tous les antécédens, et depuis par le gage

d'une protection spéciale qu'il a reçue du Gouvernement, dans l'exemption du droit de timbre sur toutes ses publications.

Français de cœur, comme de naissance, M. *Laforest* a entendu le désir manifesté par la commission de la Société royale académique des sciences, et qui consiste à ce que la France ait la gloire d'avoir résolu le problème du teillage et du dégommage des chanvres et des lins sans employer le rouissage ordinaire ; et quoique la *Broie mécanique rurale* soit destinée à être mise en usage chez tous les peuples de la terre, il a résisté à toutes les propositions qui lui ont été faites de la dénationaliser en l'exportant de suite à l'étranger : il veut d'abord en faire jouir sa patrie.

Il n'était cependant ni naturel ni juste qu'une découverte qui a coûté à l'auteur tant de soins, et qui lui a imposé depuis plusieurs années tant de sacrifices et de privations, fût tout-à-fait stérile pour lui, si sans précaution il lui donnait toute la publicité qu'elle doit avoir. Il est juste, au contraire, il est légitime que sans trop peser sur ses concitoyens, il se ménage éventuellement une indemnité raisonnable. Il croit en avoir judicieusement modéré le taux au *maximum* de *cent francs*, déterminé par le rapport fait à la Société royale académique des sciences.

Quant au mode de distribution du modèle, en bois, de la *Broie mécanique rurale*, il a paru qu'il ne pouvait pas être plus sûrement réalisé que par la voie d'une souscription qui sera ouverte pendant un certain nombre de mois, puis fermée à un nombre fixé.

Pour l'établissement et la défense du droit de propriété, il a été nécessaire de faire devancer la publication du prospectus par une formalité préalable. Un modèle de l'estampille dont chaque Broie doit être frappée a été déposé, *comme marque de fabrique*, au greffe du tribunal de commerce de Paris, conformément aux dispositions des lois sur la matière.

Un brevet d'invention sera pris immédiatement après la clôture de la souscription. C'est une formalité subséquente qui achèvera de consolider cette propriété.

Afin d'assurer aux souscripteurs, à l'exclusion de tous autres, les avantages qui compenseront largement la faible mise de fonds qu'ils auront faite en souscrivant, l'acte de souscription lui-même les constituera, à titre de *commandite* et par adhésion, co-propriétaires de la *Broie mécanique rurale*.

Enfin, dans la vue de propager, autant que possible, l'adoption et l'usage de la *Broie mécanique rurale*, qui n'est point une affaire de spéculation, M. *Laforest* se propose d'en mettre

le modèle à la portée du plus simple cultivateur, en traitant de son prix, de gré à gré et au rabais, avec MM. les maires des communes qui lui en feraient la demande pour la petite culture du chanvre.

Voir, pour plus de détails, les termes mêmes de la souscription, page 112.

DEUXIÈME PARTIE.
De l'emploi de la chénevotte.

Avant d'indiquer les moyens d'employer la chénevotte d'une manière avantageuse et lucrative pour l'agriculture, et pour les arts industriels, au moment d'ouvrir une nouvelle source de richesses pour le genre humain, il est bon d'expliquer ce que nous entendons par *chénevotte*, et quelles sont les conditions nécessaires à sa préparation, afin qu'elle soit dans le cas de procurer tous les avantages que nous venons d'annoncer, et que mille expériences soigneusement faites ont confirmés.

Tout le monde sait qu'on nomme *chénevotte* la partie ligneuse ou boiseuse du chanvre et du lin, dégagée de ses couches corticales ou de son écorce qui la recouvrent. Dans certains pays on la nomme *chanvre nu*, dans d'autres *teillotis*, à cause du teillage dont elle est le résultat.

La *chénevotte* est le squelette végétal du chanvre et du lin ; on peut la regarder comme

le dernier produit de la végétation et la matière la plus inaltérable du végétal.

Cette substance, telle qu'elle se trouve modifiée par l'action qu'exerce sur elle la fermentation putride dans le rouissage à l'eau, et après l'opération du teillage qui la sépare de l'écorce qui renferme les filamens précieux employés dans les arts indutriels ; cette substance était jusqu'ici à peu près inerte et nulle, c'était absolument un *caput mortuum*, appauvri, à tel point, par sa longue macération dans l'eau, qu'il n'était plus susceptible d'aucun usage agricole, pas même pour faire du fumier. Le seul emploi qu'on lui connaisse, c'est de servir à faire des allumettes, dans les pays où l'on teille à la main, et par conséquent où l'on peut se procurer des résidus de quatre à cinq pouces de long : dans tous les autres lieux où par le teillage on divise la *chénevotte* en parcelles trop petites, elle est brûlée et ne produit qu'un chauffage égal au feu de paille.

Vers le milieu du dix-huitième siècle *Jacob-Christian Scaffers*, habile physicien d'Allemagne, membre distingué de plusieurs académies, fut le premier qui essaya, à Regensburg, de faire du papier avec de la *chénevotte rouie*. Cette substance était énervée par l'effet du rouissage, la désunion de ses molécules s'opposait et s'opposera toujours au feutrage.

M. *Scaffers* n'en put obtenir qu'un carton très-grossier qui se rompait sans aucun effort et en le soulevant. Personne ne s'est avisé depuis de tenter la même expérience.

M. *Laforest* répéta les expériences de *Scaffers* sur la chénevotte du chanvre *non roui*, et ayant obtenu des résultats très-avantageux, il essaya comme le savant Allemand la chénevotte du chanvre roui, et il n'obtint pas mieux que lui. Il chercha la cause de cette différence et il reconnut que c'est le rouissage à l'eau qui annihilant le principe du feutrage qui réside dans la chénevotte non rouie, comme dans la filasse, altère la chénevotte, corrompt et détruit par la fermentation putride toute la substance mucilagineuse et glutineuse, et alors il ne reste qu'une substance ligneuse qui n'est plus bonne à rien.

Il est reconnu au contraire que la *Broie mécanique rurale* employée sur du chanvre non roui ne prive pas la chénevotte du précieux avantage de conserver son mucilage et son gluten, qualités essentielles pour procurer un bon feutrage.

En effet, la chénevotte est placée par sa nature non-seulement pour soutenir la plante pendant son accroissement, mais même pour transmettre à son écorce tous les élémens de la nourriture qui lui est nécessaire pour la porter à sa maturité. Ne doit-elle pas participer de

toutes ces substances et en retenir une partie pour servir à son accroissement propre ? Voilà les questions que se fit notre auteur, et les conséquences qu'il en a tirées, prouvées par les expériences subséquentes, ont confirmé son opinion.

M. *Laforest* dès lors conçut la possibilité de substituer la pâte de chénevotte non rouie, dans la fabrication du papier, à la pâte de chiffons de toile dont la rareté se fait sentir tous les jours et dont le prix augmente proportionnellement. Le plus brillant succès a couronné ses tentatives, et il a donné la preuve qu'il peut, par la chénevotte, remplacer le chiffon avec un immense avantage.

Il n'a encore pu composer ses pâtes de chénevotte non rouie que dans des ustensiles de ménage; et cependant, après les avoir blanchies, il en a fabriqué, en vélin, des feuilles de papier qui ne le cèdent en rien à ceux qu'on estime le plus dans le commerce.

Ce papier-chénevotte porte avec lui, et sans aucune addition, un demi-collage. Il reçoit en cet état les empreintes de la gravure en taille-douce, de la lithographie, du dessin et de l'imprimerie; il est propre à l'écriture. Il résiste, plus que le papier ordinaire, à l'action de l'acide sulfurique étendu d'eau.

Il imite le papier de la Chine fait avec le *ku-chu*, avec le *koteng* et le *bambou*, qui for-

ment une substance douce et fibreuse que l'on a prise en Europe pour de la soie, qui a fait donner à ce papier le nom de *papier de soie*, ce qui est une erreur.

Le *morus papifera sativa* du Japon, véritable arbre à papier, n'efface pas en blancheur le *papier-chénevotte* : on reconnaît même quelque analogie entre les pâtes tirées de ces plantes exotiques et celle de la *chénevotte non rouie*.

M. *Laforest*, après s'être assuré que personne avant lui n'avait proposé ces pâtes comme matière première, pour l'art de la papeterie, puisque personne avant lui n'avait exécuté le rouissage à sec des plantes textiles, M. *Laforest* a pris un brevet d'invention. C'est le titre qui protége cette seconde branche de son industrie agricole.

Il traitera de la jouissance de son droit privatif, par voie de cession totale ou partielle, selon les demandes qui lui seront faites (1), ou bien il se chargera d'approvisionner les papeteries en pâte de *chénevotte non rouie*, bonne, loyale et marchande, à des prix d'abonnement convenus de gré à gré, et de beaucoup inférieurs à ceux des meilleurs chiffons.

(1) Il est bon de faire observer ici que les usines dans lesquelles on fabrique le papier n'auront aucun changement à faire dans leurs machines, ni un clou à ajouter ou à retrancher pour cette nouvelle fabrication du papier-chénevotte.

Ce qui flatte le plus son amour-propre d'inventeur dans cette seconde découverte agricole, fille de la découverte principale, la *Broie mécanique rurale*, c'est, 1°. qu'aussitôt que celle-ci sera adoptée et mise en pratique, elle créera pour tous les agriculteurs qui cultivent le chanvre et le lin, un nouveau revenu, la vente de la *chénevotte* jusqu'alors perdue pour eux ; 2°. qu'en une ou deux récoltes, selon l'étendue de la culture, cette *chénevotte non rouie*, recueillie avec soin et propreté à la chute de la nouvelle Broie, et sans mélange avec celle rouie (ce qui est facile à connaître à la simple vue), cette *chénevotte* leur remboursera et au delà le prix modique de leur souscription.

Il en résultera des avantages inappréciables : 1°. augmentation de la valeur des terres à chanvre par une augmentation annuelle du revenu ; 2°. augmentation de culture de chanvre et de lin, par suite de la supériorité de qualité et de quantité ; 3°. et par conséquent suppression des importations de ces deux matières de l'étranger en France. Cette importation s'élève à quinze millions de francs, suivant M. le comte Chaptal.

Tels seront les avantages que produira la *Broie mécanique rurale de M. Laforest*, et ces avantages ne sont pas hypothétiques.

TABLEAU COMPARATIF

Des frais occasionés pour la préparation du chanvre, par le mode ancien du rouissage à l'eau, et par le nouveau mode, c'est-à-dire, par la Broie mécanique rurale, *sans rouissage préalable.*

Pour bien apprécier les frais qu'occasionent l'une et l'autre méthode, il faut savoir que la *Broie mécanique rurale* remplace dix broies ordinaires, ce dont on sera pleinement convaincu dès l'instant qu'on verra le modèle, et que l'on saura que dix enfans de douze à quinze ans, de l'un ou de l'autre sexe, suffisent pour le travail d'une *Broie mécanique*; et qu'un homme seul suffit pour la faire mouvoir.

En supposant que dans chaque ferme on emploie une broie ordinaire, et c'est le moins qu'on puisse avoir, il faut y ajouter les instrumens nécessaires pour la préparation entière du chanvre. Ces instrumens sont un espade dont nous n'évaluerons pas la dépense, puisque les garçons de la ferme peuvent le faire. Mais ce qu'il faut qu'on achète, ce sont les peignes ou serans; il en faut de deux à quatre lorsqu'on veut affiner parfaitement le chanvre et le lin. Nous n'en supposerons que deux, afin qu'on ne nous accuse pas de vouloir outrer la dépense,

nous en porterons le prix à huit francs chacun, ce qui est bien modéré.

La *Broie mécanique* est construite de manière à rendre tous ces objets inutiles, et comme nous l'avons dit, elle remplace dix broies ordinaires, puisque dix enfans peuvent y travailler à la fois. Voici donc quels sont les premiers déboursés pour l'une et pour l'autre.

Pour la broie ordinaire.	*Pour la broie mécanique rurale.*
10 broies à 10 f. . . 100 fr.	Dépense unique 100 fr.
10 espades non évalués »	Il y a donc en employant la
20 serans à 8 f. pièce. 160	Broie mécanique une économie de 160 f. sur les premiers frais d'établissement.
Total. . . . 260 fr.	

Voyons actuellement quels sont les frais occasionés par les deux méthodes séparément, depuis le moment de la récolte du chanvre jusqu'à celui où il est entièrement peigné et affiné et prêt à être livré à la filature. Opérons dans les deux cas sur la même quantité, *vingt quintaux* de chanvre.

Par la broie ordinaire.

1°. Pour le transport de vingt quintaux de chanvre au routoir, suivant un éloignement que nous supposons moyen, une journée d'homme et de cheval, nourriture comprise. . 5 fr. » c.

2°. Pour une journée d'un manœuvre ou perte de temps pour pla-

De l'autre part.	5 fr.	» c.
cer le chanvre dans le routoir, nourriture comprise.	2	50
3°. Pour liens de bois, piquets ou pierres, afin de l'assurer contre l'inondation.	1	»
4°. Pour une journée de deux manœuvres pour le laver, le retirer de l'eau, ainsi que pour la journée d'un cheval qui le rapporte dans la ferme, nourriture comprise.	6	»
5°. Pour loyer d'une place au routoir.	»	50
Total des frais de rouissage pour vingt quintaux de chanvre.	15 fr.	»

5°. Les diverses façons qu'on doit faire subir au chanvre pour le préparer en longs brins et en étoupes, prêt à être livré à la filature, nécessitent encore des frais qu'on évalue ainsi qu'il suit :

On compte ordinairement, terme moyen, qu'un quintal de chanvre rend 25 livres de filasse brute, et que la perte de temps qu'occasionent toutes les façons qu'il doit subir pour séchage, macquage, broyage, teillage, assouplissage, espadage et peignage, s'évaluent, terme moyen,

De l'autre part. 15 fr. »
à 5 centimes par livre; par consé-
quent pour nos vingt quintaux. . . 25 »

Total général des frais approxi-
matifs. 40 »

6°. Indépendamment de ces frais plus ou moins élevés, suivant les localités et les usages, mais que nous avons portés ici au terme moyen, il est reconnu que les déchets, occasionés par les diverses manipulations, dans l'action du rouissage et le transport, s'élèvent au moins à cinq pour cent.

7°. Il existe encore un autre déchet, occasioné par le peignage sur du chanvre qui est ordinairement altéré par le rouissage, et qui, au lieu de donner des brins, ne donne que du duvet qui n'est bon à rien. Ce déchet doit être évalué au moins à un pour cent.

8°. Un autre déchet considérable par le rouissage à l'eau, c'est la chénevotte qui est totalement perdue et n'est plus bonne à rien.

Par la Broie mécanique rurale.

Tous les frais que nécessite la *Broie mécanique rurale*, en remplacement de ceux que nous avons signalés à l'art. 5, se composent du travail de dix enfans, à raison de 1 fr. 25 c. chacun, en tout 12 fr. 50 c., et de celui de l'homme qui tourne la manivelle, 2 fr. 50 c.;

total 15 fr. Nous économisons donc ici 25 fr. sur 40 fr. qu'il en coûte pour chaque 20 quintaux de chanvre récolté. Ajoutons ces 25 fr. aux 111 fr. 64 c. que nous obtenons en plus sur les produits (*Voyez* le tableau de la page 58), on sera convaincu que la *Broie mécanique* donne un bénéfice de 136 fr. 64 c. de plus que la broie ordinaire, et ce sur une faible somme de 178 fr. 37 c., ce qui fait les trois huitièmes en sus, et l'on ne peut pas disconvenir que nous n'ayons évalué tous les produits beaucoup au-dessous de leur valeur commerciale.

Quoiqu'il soit très-difficile de donner, même par approximation, la quantité de longs brins qui résultent d'un quintal de filasse brute, à cause de la variation des diverses qualités des chanvres, qui sont plus ou moins productifs suivant la fertilité des terrains, leur position, le climat et surtout les soins que l'on apporte dans l'opération du rouissage ; nous allons présenter ici le tableau comparatif des vingt quintaux de chanvre roui que nous avons pris pour exemple, et d'une même quantité de chanvre non roui, et nous nous baserons sur le résultat des expériences de laboratoire faites par la Commission de la Société royale académique des sciences (*Voyez* page 61). Tout le monde sait que dans les expériences faites en petit et avec toute l'exactitude possible, rien ne se perd, et qu'il

n'en est pas de même en grand ; par conséquent, en calculant d'après ces bases, nos résultats seront encore contre nous.

	CHANVRE ROUI.			CHANVRE NON ROUI.		
	livres.	onces.	gros.	livres.	onces.	gros.
Partie ligneuse ou chénevotte..........	1607	2	5	1500	»	»
Étoupes premières et réparons...........	182	12	4	»	»	»
Étoupes fines........	»	»	»	156	4	»
Brins............	138	7	2	187	8	»
Gomme-résine putréfiée et qui n'est bonne à rien.	43	1	7	»	»	»
Gomme résine et duvet utiles pour divers arts. .	»	»	»	156	4	»
Perte............	28	7	6	»	»	»
TOTAUX ÉGAUX aux quantités prises pour exemple. .	2000	»	»	2000	»	»

L'avantage est ici considérable : la chénevotte de chanvre roui n'est bonne qu'à brûler ; elle donne un feu de paille ; tandis que la chénevotte du chanvre non roui est bonne à faire d'excellent papier et sera vendue dans les papeteries. Elle deviendra un nouveau produit pour l'agriculteur qui n'en avait rien retiré jusqu'à ce jour.

Nous en dirons autant de la gomme-résine extraite du chanvre roui ; elle est putréfiée, et

n'est absolument bonne à rien, tandis que celle qui est extraite du chanvre non roui, et par la *Broie mécanique*, est utile pour la composition des vernis. Et en supposant qu'elle ne se vende qu'au prix modique de 2 fr. le quintal, de même que la chénevotte; comme nous trouvons sur vingt quintaux 1656 livres 4 onces, des deux matières réunies, on obtient par ce nouveau procédé un produit, de 41 fr., inespéré, et que la broie ordinaire ne donne pas.

Sur 138 livres et demie environ de brins que produit la broie ordinaire, on en obtient 49 livres en plus par la *Broie mécanique*, ce qui fait environ un tiers de plus. Évaluons-en la livre, prix moyen, à 1 fr. 25 cent., quoiqu'il soit constant que les brins par le nouveau procédé soient plus beaux que par l'ancien, et doivent acquérir une valeur plus grande dans le commerce. Cela fera pour la broie ordinaire une somme de 172 fr. 77 cent., et pour la *Broie mécanique* une somme de 234 fr. 38 cent. Différence de 61 fr. 61 cent. en faveur de la nouvelle Broie. De sorte que sur ce seul objet et sur une récolte seulement de vingt quintaux bruts, les trois cinquièmes du prix de la souscription se trouvent couverts et au delà, indépendamment de la qualité qui est meilleure et de tous les autres produits qui augmentent encore le bénéfice, comme le prouvera le tableau suivant.

Les étoupes premières et les réparons fournis par la Broie ordinaire ne sont bons que pour fabriquer de grosses toiles et des toiles d'emballage; les étoupes que fournit la *nouvelle broie* font de très-beaux fils et de belles toiles.

Enfin, par la broie ordinaire on a 28 livres et demie de perte que la *Broie mécanique* ne donne pas.

Résultats.

Résumons enfin tous les calculs que nous venons d'exposer, et présentons, dans deux tableaux comparatifs, les avantages en numéraire que donne la nouvelle Broie sur l'ancienne; car c'est vers cet unique but que doit tendre toute opération industrielle.

Nous admettons, quoique cette supposition soit au désavantage de la *nouvelle Broie mécanique*, que les dix broies ordinaires avec tous leurs accessoires nécessaires pour remplacer une *Broie mécanique* (*Voyez* page 51), dureront le même nombre d'années, et nous ne porterons rien pour réparations aux unes et aux autres, la *Broie mécanique* n'en étant presque pas susceptible.

	BROIE ORDINAIRE.		BROIE MÉCANIQUE.	
	francs.	cent.	francs.	cent.
Chénevotte, nulle par la Broie ordinaire, quinze quintaux (1) à 2 fr. par la Broie mécanique...	»	»	30	»
Étoupes premières et réparons à 25 fr. le quintal, prix moyen..	45	60	»	»
Étoupes fines, à 40 fr. le quintal, prix moyen............	»	»	62	50
Brins à 125 fr. le quintal, tant les uns que les autres.........	172	77	234	38
Gomme-résine putréfiée, de nulle valeur................	»	»	»	»
Gomme-résine et duvet, à 2 fr. le quintal................	»	»	3	13
Totaux......	218	37	330	01
A distraire pour les frais...	40	»	15	»
Reste net pour les produits..	178	37	315	01

RÉCAPITULATION.

Produits de vingt quintaux de chanvre brut par la Broie mécanique................	315	01
Produits de vingt quintaux de chanvre brut par la broie ordinaire................	178	37
Avantage en numéraire en faveur de la Broie mécanique.....................	136	64

Observations générales.

1°. Pour ceux qui tiendraient encore à leurs anciennes routines de rouissage à l'eau, mal-

(1) *Voyez*, pour les quantités, le tableau, ci-dessus, page 55.

gré tous les avantages que la *Broie mécanique rurale* leur présente, et surtout à cause de la salubrité des campagnes ; cette nouvelle broie, considérée seulement sous le rapport du teillage et de la préparation des chanvres et des lins, leur assure des avantages immenses : 1°. elle ne fatigue pas la filasse à beaucoup près autant que la broie ordinaire ; 2°. elle donne beaucoup plus de brins ; 3°. elle fournit moins d'étoupes, et ces étoupes sont beaucoup plus belles. Ainsi, numériquement parlant, ils retireront plus d'argent des produits que leur donnera la *Broie mécanique rurale* qu'ils n'en retirent de la broie ordinaire, en opérant sur la même quantité de chanvre, et ce produit s'élèvera au moins au quart en sus ; ainsi il est de leur intérêt d'employer cette broie.

2°. La force motrice nécessaire pour mouvoir la *Broie mécanique rurale*, telle que nous l'entendons ici, est celle d'un homme appliqué à une manivelle, et même son travail n'est pas bien fatigant : il pourrait être suppléé par un enfant de quinze ans qui servira à la fois dix personnes préparant ensemble leur chanvre ou leur lin. La machine est cependant disposée de manière qu'une seule personne, sans le secours d'aucun autre agent, peut préparer son chanvre et son lin et le conduire jusqu'au moment de le livrer à la filature.

La machine se prête aussi au travail de trente, quarante, cinquante, cent personnes, etc., qui peuvent toutes opérer à la fois; mais il faudra alors substituer à la force de l'homme un agent plus puissant, c'est-à-dire un manége, une roue hydraulique, ou une machine à vapeur.

3°. Cette machine étonnante par sa simplicité et par ses produits est si bien appropriée à l'objet pour lequel elle est destinée, que, construite dans les proportions relatives à ses applications, elle traitera les tiges de houblons, les lianes flexibles et rampantes qui croissent dans tous les pays, les orties, les tilles, le *phormium tenax*, ou lin de la nouvelle Zélande (1), etc.

Elle remplacera avec un grand avantage les deux ou trois mois de rouissage, les meules tournantes sur leur axe, et les masses énormes employées à la préparation des chanvres vivaces de la Sibérie. Elle réduira leur partie ligneuse, assouplira leur écorce et saisira avec tant d'aptitude leurs filamens, qu'ils seront débarrassés de leur gomme et de leur résine, au point

(1) Cette nouvelle plante textile fut apportée en France, par M. *de Labillardière*, membre de l'Académie des Sciences, en 1802; depuis elle y a été naturalisée par les soins de M. *Cachin*, inspecteur général des ponts et chaussées, et directeur des ports militaires. Elle croît maintenant à Cherbourg, à Dijon, à Toulon et à Poudenas-lès-Nérac, département de Lot-et-Garonne.

d'être rendus, à leur souplesse près, aussi marchands que les chanvres de Riga.

RAPPORT

Fait à la Société royale académique des sciences, par M. Le Normand, *au nom de la commission nommée dans sa séance du 30 mai 1823, lu à la séance du 27 juin suivant.*

« Messieurs,

» Dans votre séance du 30 mai 1823, vous avez chargé MM. Regnier, Pajot de Laforêt, de Moléon, Julia Fontenelle et moi, d'examiner la *Broie mécanique* de M. Laforest, et de vous en faire un rapport. Je viens, au nom de cette commission, remplir la tâche que vous lui aviez imposée.

» Depuis un temps immémorial, c'est-à-dire depuis qu'on s'est aperçu de l'insalubrité qu'apportait la fermentation putride des routoirs, dans les cantons où l'on cultive le chanvre et le lin; depuis ce temps, dis-je, tous les peuples civilisés s'occupent des moyens de supprimer le rouissage, et de le remplacer par des moyens chimiques ou mécaniques.

» A Niagara, dans le Haut-Canada, on a imaginé, depuis très-long-temps, une machine ingénieuse dans ce but. Trois cylindres sont pla-

cés verticalement l'un sur l'autre; ils ne portent aucune cannelure; un manége les fait tourner. L'ouvrier présente une poignée de chanvre ou de lin entre les deux cylindres supérieurs; une planche courbe, qui embrasse le cylindre du milieu, conduit le chanvre contre le second et le troisième cylindre; et par ce moyen la chénevotte est parfaitement écrasée. Après cette première opération, on a recours au battage, qui détache la chénevotte; mais les fils restent collés, pour la plupart, entre eux, et le sérançage ne produit que très-peu de brins; les étoupes sont en très-grande quantité, et ne peuvent servir qu'à faire des cordages.

» En 1766, un médecin espagnol crut avoir perfectionné la machine de Niagara; sa découverte est consignée dans les Opuscules de Milan, pour cette même année. Sa machine est formée de trois cylindres placés l'un sur l'autre, et d'une planche courbe comme celle de Niagara. La seule différence consiste en ce que les cylindres sont cannelés, et engrènent l'un dans l'autre par leurs cannelures. On vanta beaucoup dans le temps ce nouveau procédé, qui dispensait, assurait-on, du rouissage; mais sans doute que l'expérience ne confirma pas les éloges pompeux qu'on en avait faits, puisqu'on ne trouve aucune trace qui prouve qu'on en ait fait usage.

» En 1790, M. Bralle, d'Amiens, proposa de

faire rouir les plantes textiles, à l'eau presque courante, au moyen de pompes. Ce procédé, qui fut proposé de nouveau en 1811, par M. d'Hondt d'Arcy, de Louvain, fut trouvé très-avantageux, sous le triple rapport de la salubrité, de la célérité, et de la qualité du fil ; mais malheureusement, les agriculteurs ne voulurent pas sortir de leur routine.

» En 1803, le même M. Bralle imagina un nouveau procédé pour le rouissage du chanvre et du lin. Le ministre de l'intérieur ordonna de soumettre cette découverte à des expériences propres à en constater le mérite. L'agriculture, le commerce, les manufactures, la marine, étaient trop intéressés à connaître la foi que l'on devait ajouter à une annonce de cette importance, pour que ces expériences ne fussent pas faites avec le plus grand soin. Des hommes les plus recommandables furent envoyés sur les lieux, se convainquirent de la vérité des faits, et ce procédé fut proclamé par le gouvernement. De l'eau bouillante, tenant en dissolution une petite quantité de savon, suffit pour opérer en deux heures le rouissage, qui emploie plusieurs semaines, d'après les procédés ordinaires ; mais la dépense du combustible, quoique d'une faible valeur à la campagne, et l'achat de deux livres de savon sur cent livres de chanvre, ont épouvanté les agriculteurs,

qui, attachés à leur ancienne routine, n'ont pas voulu voir que cette légère dépense était plus que compensée par les avantages que cette nouvelle méthode procurait.

» En 1815, les journaux anglais annoncèrent avec beaucoup d'emphase, que M. Lée venait de découvrir un procédé au moyen duquel il teillait le chanvre et le lin sans rouissage. Le parlement défendit de publier la description des machines pendant l'espace de sept années, afin de conserver à la Grande-Bretagne les bénéfices immenses que devait lui procurer cette découverte.

» En 1817, M. Christian, directeur du Conservatoire des Arts et Métiers, exhuma l'invention du médecin espagnol, et construisit une machine d'après le même système : il employa un gros cylindre cannelé, entouré de douze cylindres plus petits, pareillement cannelés. Tous les cylindres engrenaient dans le grand, et s'approchaient de très-près entre eux, sans cependant se toucher; de sorte qu'une manivelle placée sur l'axe du premier petit cylindre les mettait tous en mouvement. Cette machine fut accueillie avec beaucoup d'enthousiasme : toutes les autorités constituées, l'Académie des sciences, la Société royale d'agriculture, portèrent aux nues et la machine et l'auteur. Le ministre de l'intérieur, M. Lainé, fit accorder

à M. Christian la décoration de la Légion-d'Honneur. La Société d'encouragement seule ne voulut pas se prononcer. Le successeur de M. Lainé, M. Decaze, ordonna des expériences comparatives, et toutes concoururent à prouver que cette manière de teiller le chanvre, sans rouissage, ne pouvait pas même égaler le travail de la broie après le rouissage. Le rapport que M. de Lasteyrie fit au ministre, au nom de cette commission, ne laisse aucun doute à cet égard.

» Dans le même temps où M. Christian faisait exécuter sa machine, M. Roggero, chef des ateliers du Conservatoire des Arts et Métiers, en imagina une différente de celle de M. Christian, et qui se rapprochait beaucoup de celle du médecin espagnol, qui cependant était encore la moins imparfaite de toutes celles qui, jusqu'alors, avaient été construites.

» Elle était composée de cinq cylindres cannelés, dont trois placés verticalement les uns sur les autres, et les deux autres dans l'intervalle des trois premiers. Les cannelures étaient un peu inclinées à l'axe du cylindre, et ils engrenaient tous les uns dans les autres. Les deux cylindres de derrière remplaçaient la planche courbe du cylindre espagnol, et les cannelures inclinées donnaient la facilité, en retournant la poignée de chanvre, de couper la chéne-

votte en plus petites parties, et, par ce moyen, de donner une plus grande facilité de la détacher de la filasse ou de l'écorce.

» Ce moyen ingénieux ne corrigeait pas le vice radical inhérent à toute machine de ce genre, formée de cylindres cannelés. Dans toutes ces machines, les angles nombreux que présentent les cannelures, tendent nécessairement à allonger continuellement la substance qu'on soumet à leur action, et qui doit suivre toutes les sinuosités par lesquelles on la fait passer; et cet allongement est d'autant plus considérable, que les sinuosités sont plus nombreuses. L'écorce, n'étant que peu élastique, ne peut acquérir qu'une légère extension, et non pas un allongement de cinq à six pouces, comme elle devrait l'obtenir dans la machine de M. Christian; l'écorce se casse dans cette route tortueuse, et il en résulte beaucoup d'étoupes, et très-peu de brins, tandis que c'est le contraire qu'on veut se procurer. C'est d'après cette considération que nous avons dit que la machine espagnole était moins imparfaite.

» Toutes ces tentatives infructueuses et beaucoup trop vantées, donnèrent l'idée d'examiner la nature des plantes textiles, et surtout la nature de leur écorce. On s'aperçut que les filamens renfermés dans cette écorce étaient unis entre eux par une substance gommo-rési-

neuse, qu'on ne crut pouvoir séparer que par une opération chimique, et l'on déclara que le rouissage, faisant cette opération sans frais, était indispensable, et qu'il ne saurait être suppléé par une opération mécanique; dès lors tout instrument nouveau fut proscrit, et l'on conserva la broie ancienne seulement pour teiller. Voilà comment nous nous jetons dans les extrêmes, sans chercher un terme moyen qui souvent est le plus convenable.

» Les choses en étaient à ce point, lorsque M. Laforest, propriétaire agriculteur, ancien capitaine d'infanterie, ex-administrateur supérieur d'une maison de travail et de correction supprimée, s'est présenté à vous, et a sollicité la nomination d'une commission, pour examiner une nouvelle broie de son invention, à l'aide de laquelle, et sans le secours du rouissage, il a assuré que, non-seulement « il teille
» le chanvre et le lin, mais encore qu'il l'as-
» souplit et le peigne successivement, en bri-
» sant, sans violence et sans efforts, leurs par-
» ties boiseuses, la racine comprise; en an-
» nihilant, pour ainsi dire, complétement
» la matière glutineuse, gommo-résineuse,
» qui leur est fortement inhérente, par cou-
» ches, et même identifiée, sans que néan-
» moins leurs filamens les plus déliés soient
» en quelque sorte brisés par cette séparation

» instantanée de matière tenace ; au point
» que le chanvre et le lin, rouis et peignés à
» l'ordinaire, n'offrent ni le moelleux, ni la
» blancheur, ni la divisibilité, pour ainsi dire
» naturelle, des filamens que présentent le
» chanvre et le lin non rouis, en sortant tout
» simplement de la nouvelle Broie mécanique
» rurale. » Ce sont les propres paroles de
M. Laforest.

» Vous avez pensé, messieurs, que ce qui
n'avait pas été découvert jusqu'à ce jour, pouvait l'être, et dès lors vous avez accueilli les
propositions de M. Laforest, et vous en avez ordonné l'examen. Vos commissaires ont exigé que
les opérations fussent répétées sous leurs yeux
par l'inventeur; il y a consenti, mais avec cette
restriction, qu'obligé de nous montrer sa machine, et de nous en faire concevoir les détails
et les effets, il demandait que *nous lui promettions le secret le plus inviolable sur sa construction*, par la raison que, n'ayant pas encore de
brevet d'invention, *la moindre indiscrétion*
pourrait lui faire perdre le fruit de sa découverte. Vos commissaires ont senti tout le prix
de ses observations, *et ont engagé leur parole,
relativement au secret demandé.*

» Nous ne nous attacherons par conséquent
pas à vous décrire cette machine, qui est extrêmement simple, et nous nous bornerons à

vous en faire connaître les effets, ce qui est le plus important, et qui intéresse le plus l'agriculture, le commerce, l'industrie et la salubrité publique.

» Voici la série des opérations que M. Laforest a faites en notre présence, sur des chanvres non rouis et sur des chanvres rouis comparativement.

» 1°. *Égrenage.* Cette opération a été exécutée avec la plus grande facilité, et avec beaucoup de célérité; aucune graine n'a été perdue, tandis que par le procédé ordinaire, il s'en perd et s'en gâte une très-grande quantité.

» 2°. *Macquage.* Nous n'avons pas été moins étonnés de la perfection et de la promptitude avec laquelle la partie ligneuse du chanvre a été macquée, assouplie et détachée sans brisement ni altération des filamens.

» 3°. *Broyage.* Le chanvre, préparé par l'opération précédente, présente sous la broie une substance beaucoup plus flexible à son action, que s'il eût été roui, ce dont l'expérience comparative nous a convaincus; de manière que le broyage a été fait sans perte ni déchet; que les filamens ont été rendus si moelleux, si ouverts, et tellement dégagés à l'extérieur de la partie gommo-résineuse, qu'ils ont pu être immédiatement dégommés et peignés sans perte, ni déchet, ni altération quelconque.

Vous voyez, messieurs, sous vos yeux les résultats de toutes ces opérations.

» Nous sommes fâchés de ne pouvoir pas vous décrire le moyen mécanique ingénieux que M. Laforest emploie pour le dégommage ; nous pouvons cependant vous dire qu'il est si simple, que nous sommes surpris qu'il n'ait pas été imaginé long-temps avant lui ; *il ne ressemble* en rien à tout ce qui a été fait jusqu'à ce jour dans ce but.

» A l'aide de cette mécanique simple et ingénieuse, tous les produits sont séparés ; d'un côté la chénevotte, d'un autre la gomme-résine, les brins et les étoupes ; de sorte qu'il nous a été facile de comparer les résultats obtenus du chanvre non roui, et du chanvre roui.

» D'après les expériences de M. de Lasteyrie, dont nous avons parlé plus haut, le chanvre roui a perdu dans le rouissage un cinquième de son poids, de sorte que cent livres de chanvre roui n'ont plus pesé que quatre-vingts livres après le rouissage.

» Pour nos expériences comparatives, nous avons opéré dans le même rapport. Nous avons pris une livre quatre onces, ou vingt onces de chanvre roui, et une livre ou seize onces de chanvre non roui. Voici le tableau des résultats obtenus.

CHANVRE		DÉSIGNATION des produits.	CHANVRE				
ROUI.	NON ROUI.		ROUI.			NON ROUI.	
Grammes.	Grammes.		Onces.	Gros.	Grains.	Onces.	Gros.
418.12	367.13	Partie ligneuse ou chénevotte.	13	5	24	12	»
113.88	» »	Étoupes 1re. et 2e.	3	5	56	»	»
» »	38.24	Étoupes fines.	»	»	»	1	2
42.49	45.89	Brins.	1	3	8	1	4
33.99	» »	Gomme-résine putréfiée.	1	»	64	»	»
» »	38.24	Gomme-résine et duvet.	»	»	»	1	2
3.40	» »	Perte.	»	»	64	»	»
611.88	489.50	TOTAUX.	20	»	»	16	»

» On voit par ce tableau comparatif que tout l'avantage est en faveur du chanvre non roui préparé à la manière de M. Laforest. En effet, nous avons obtenu plus de brins et de plus belle qualité. Les étoupes fournies par le chanvre non roui sont en beaucoup moindre quantité et beaucoup plus fines. La chénevotte du chanvre roui est putréfiée, et n'est plus bonne à rien, tandis que celle extraite du chanvre non roui peut être utile pour les papeteries,

d'après l'assertion de M. Laforest, que nous n'avons pas été à même de vérifier (1); ainsi, sous ces premiers rapports, la broie mécanique rurale présente des avantages considérables sur le rouissage.

» Votre commission a pensé qu'il était important de s'assurer si les fils faits avec le chanvre non roui, présentés par l'auteur, comparés à du fil du commerce, en soutiendraient la concurrence.

» M. Julia Fontenelle, notre collègue, professeur de chimie appliquée aux arts, a fait une série d'expériences, dont nous ne rapporterons pas les détails, pour s'assurer si le fil de brins non rouis est aussi pur, c'est-à-dire s'il est privé d'autant de matières extractives que celui qui a été fait avec des brins de chanvre roui. Les fils ont bouilli pendant le même temps dans l'alcohol et dans l'éther. On en avait pesé exactement la même quantité, et il est résulté de ces diverses expériences, que le fil roui

(1) Dans le mois de mars dernier (1824), M. Laforest a présenté, à la Société royale académique des sciences, du papier fabriqué avec la *chénevotte* du chanvre non roui, sans addition d'aucune autre substance; il a été jugé de la meilleur qualité. Il n'avait pas été collé; cependant il était à l'état du papier qu'on appelle *demi-collé*. Ce papier a été fabriqué en présence du même rapporteur.

contient la même quantité de substance gommo-résineuse que le fil non roui, et que le premier contient $\frac{2}{3200}$ du poids du fil, d'une substance extracto-résineuse, de plus que le second, ce qui est une très-petite quantité absolument insignifiante. Les mêmes fils, ainsi traités, ont été soumis à l'action de l'eau bouillante ; le fil non roui a donné $\frac{3}{3200}$ de substance extracto-gommeuse, de plus que le fil roui, ce qui est très-insignifiant, attendu qu'il ne repose que sur une matière extracto-gommeuse, soluble dans l'eau.

» Les deux mêmes espèces de fil traitées, d'une part, par une dissolution de seize grammes de soude caustique, dans un kilogramme d'eau, et d'un autre côté par la potasse à l'alcohol, et aux mêmes quantités, il en est résulté que le fil roui a perdu $\frac{3}{3200}$ de moins que le fil non roui ; ce qui, comme dans l'expérience précédente, est très-insignifiant, attendu que cette différence ne repose que sur la même matière extracto-gommeuse, soluble dans l'eau.

» Les mêmes expériences ont été répétées sur le chanvre, et sur les étoupes, rouis et non rouis, et les résultats ont été à très-peu de chose près, les mêmes.

» La substance qui tombe en une espèce de poudre grossière lorsqu'on bat le chanvre non

roui, traitée par l'alcohol bouillant, a communiqué à l'alcohol une couleur verte, et a déposé par le refroidissement des flocons grisâtres, lesquels, traités par l'eau bouillante, se sont dissous complétement, et ont été reconnus être une matière gommo-résineuse.

» Les fils de brins, le chanvre et les étoupes rouis et non rouis, soumis à l'action du chlore et du chlorure de chaux liquide, ont également cédé leur principe colorant; mais les derniers, c'est-à-dire ceux provenant du chanvre non roui, ont acquis en moins de temps un blanc plus éclatant.

» Voulant éprouver la ténacité des fils faits avec le chanvre non roui et écru, présenté par M. Laforest, comparativement avec des fils de première qualité de Picardie, nous nous sommes aperçus que les premiers étaient beaucoup plus fins que ceux de Picardie, et présentaient beaucoup d'inégalité. Pour arriver à un résultat satisfaisant, malgré les obstacles que nous rencontrions, nous avons d'abord cherché, dans divers magasins, du fil de Picardie écru, qui fût assorti à celui du chanvre non roui. Nous avons pris celui qui en approchait le plus, et pour avoir une donnée certaine, nous avons pesé une même longueur des deux fils, et nous avons trouvé que le fil de Picardie est à celui de M. Laforest, dans le rapport de 3 à 4. Nous

avons pesé 20 grains de chaque fil, nous avons doublé le fil de Picardie en six, et celui de M. Laforest en huit, ce qui nous a donné la même longueur ; nous avons tordu ensemble les six fils de Picardie d'une part, et les huit fils de chanvre non roui de l'autre.

» M. Regnier, notre collègue, à l'aide de son dynamomètre, a fait sur la ténacité de chaque espèce de fil, trois épreuves consécutives, dont la moyenne a été ainsi qu'il suit :

» Le fil de Picardie a cassé sous un effort égal à. 16 kilog.,

» Le fil de chanvre non roui, à 17 kilog., ce qui prouve que le fil non roui est capable d'un effort d'un seizième plus grand que le fil roui, ce qui est assez considérable ; et nous sommes convaincus que si ce fil eût été filé plus également, sa ténacité serait encore plus grande, attendu que dans le fil de M. Laforest, le chanvre non roui n'a subi aucune altération, tandis que le chanvre roui est considérablement détérioré par la fermentation putride, à laquelle il est soumis dans les routoirs.

» De l'examen de la machine de M. Laforest, et des expériences que nous avons faites avec tous les soins et l'exactitude dont nous sommes capables, il résulte que la Broie mécanique rurale que l'auteur a fait travailler sous les yeux de votre commission, est très-simple ; qu'elle

est d'une exécution facile, d'un service sûr, et n'est pas plus sujette à des réparations que la broie ordinaire.

» Que tous les ouvriers qui savent travailler le bois, tels que les menuisiers, les charpentiers, les charrons, et même les journaliers de la campagne, qui font leurs charrues, leurs charrettes, etc., sont parfaitement aptes à la construire; et que le prix, dans les pays boisés, ne dépasserait pas 100 francs.

» Le travail en est si facile, que les femmes et les enfans de douze à quinze ans y seront très-propres, puisqu'ils n'ont besoin que de tenir, tourner et retourner avec la main le chanvre ou le lin, au fur et à mesure du macquage, du broyage, du teillage, de l'assouplissage, du dégommage et du peignage successifs de ces plantes textiles.

» L'idée de l'auteur, pour le dégommage surtout, est admirable; elle est d'une telle simplicité, que nous sommes surpris, comme nous l'avons déjà dit, qu'elle ait échappé, jusqu'ici, à tous les mécaniciens.

» M. Laforest a rendu un très-grand service à l'humanité, en dispensant de l'opération du rouissage, dans une branche d'industrie aussi importante que celle de la culture du chanvre et du lin, qui fait la richesse du pays où on la pratique. Les chanvres, les lins, acquérant

plus de qualité par ces nouveaux procédés, les fils qui en proviendront, les cordes qui en seront fabriquées, acquerront une ténacité supérieure; ce qui doit présenter de très-grands avantages pour le commerce, les manufactures et la marine.

» Votre commission pense que cette fois la découverte de M. Laforest ne sera pas un *faux signal*, comme pour toutes les machines qui, jusqu'à ce jour, ont été présentées dans le même but, et *que la France aura la gloire* d'avoir résolu complétement une question aussi importante.

» M. Laforest ayant eu connaissance des résultats précieux qu'on a obtenus en Angleterre, des filamens contenus dans l'écorce des tiges de houblon qu'on a soumises au rouissage, a traité ces tiges par sa broie, et sans rouissage.

» Les premiers essais qu'il a faits lui ont prouvé que cette plante textile peut devenir une nouvelle source de richesses pour notre patrie. Il se propose de soumettre plus tard ses expériences à votre jugement.

» Nous ne devons pas vous laisser ignorer que cette machine ingénieuse, dont le système est totalement opposé à celui de toutes les inventions connues jusqu'à ce jour, tend spécialement à aider les filamens des plantes textiles à se séparer, sans efforts et sans altération, de

la gomme-résine tenace qui les tient fortement unis les uns aux autres.

» Votre commission est convaincue que, par les diverses additions que l'auteur a faites à sa machine, il la rend propre, avec beaucoup de facilité, à plusieurs exploitations rurales d'un intérêt majeur.

» Elle a vu, avec satisfaction, les échantillons qui doivent paraître à l'exposition de 1823, et ils sont conformes au chanvre préparé devant elle, et que vous avez sous les yeux.

» M. Laforest fait fabriquer en ce moment une petite pièce de toile, et des cordages faits avec du chanvre non roui, qu'il destine à l'Exposition, et qu'il aura l'avantage de vous soumettre après cette époque.

» Vos commissaires vous proposent d'approuver la Broie mécanique rurale de M. Laforest, de reconnaître sa grande simplicité : de déclarer qu'elle est propre à préparer le chanvre, le lin, et toutes les plantes textiles sans rouissage préalable, et sans altérer, en aucune manière, les filamens de ces plantes; qu'enfin l'auteur a résolu complétement le problème proposé à ce sujet, par la mécanique, et sans le secours des procédés chimiques, et que, par ce moyen, il a rendu un service signalé à l'industrie, à la marine, au commerce et à l'humanité.

» Votre commission vous propose de charger votre secrétaire perpétuel d'écrire, au nom de la Société, une lettre de remercîment à l'auteur, pour la communication qu'il lui a faite de ses moyens ingénieux; de lui délivrer copie authentique du présent rapport, de la délibération que la Société aura prise à ce sujet, et de lui en témoigner votre satisfaction, en l'admettant au nombre de vos correspondans.

« Signés au rapport :

Julia Fontenelle, *Professeur de chimie appliquée aux arts, Membre de plusieurs Sociétés savantes*, rue de l'École de Médecine.

E. Regnier, *Ingénieur-mécanicien, Auteur de l'échelle à incendie, Membre de la Société d'encouragement pour l'industrie nationale et autres Sociétés savantes.*

Pajot de la Forêt, *Docteur en médecine, applicant la chimie à l'art de guérir, Membre de la Société Galvanique, et de plusieurs autres Sociétés savantes.*

De Moléon, *Secrétaire perpétuel de la Société royale académique des sciences, Ingénieur des domaines de la couronne, membre de la Société d'encouragement pour l'industrie nationale.*

L. Séb. Le Normand, Rapporteur, *Professeur*

de technologie, l'un des Auteurs des Annales de l'industrie nationale et étrangère, *et de plusieurs autres Ouvrages, Membre de la Société d'encouragement pour l'industrie nationale, et de plusieurs Sociétés savantes, nationales et étrangères.*

» Certifié conforme à l'original déposé au secrétariat de la Société royale académique des sciences.

Paris, 7 *juillet* 1823.

Le Secrétaire perpétuel de la Société royale académique des sciences,

Signé : DE MOLÉON. »

Paris, 7 juillet 1823.

Le Secrétaire perpétuel de la Société royale académique des sciences,

A Monsieur LAFOREST.

MONSIEUR,

S'il est toujours flatteur d'être l'organe d'une Société savante, lorsqu'elle rend justice au talent, je dois dans ce moment sentir tout le prix des fonctions auxquelles la Société royale académique des sciences a bien voulu m'appeler.

Chargé par elle de vous faire connaître ses décisions, je vous les transmets avec d'autant plus d'empressement, qu'elles honorent à la fois, et celui à qui elles sont adressées, et la Société qui les a prises.

1°. Le rapport fait à la Société sur votre *Broie mécanique rurale* l'a convaincue de l'utilité de cette ingénieuse découverte, et c'est à *l'unanimité* qu'elle a voté des remercîmens à son auteur.

2°. C'est unanimement aussi qu'elle a reconnu que le nouveau procédé était digne des plus nombreux encouragemens.

3°. Enfin, c'est par *acclamation* qu'elle vous a *proclamé* membre correspondant, en vous dégageant de l'exécution des formalités en usage pour obtenir ce titre.

La Société voulant encore vous donner une preuve de tout l'intérêt qu'elle porte à l'homme utile, a *arrêté* qu'il serait fait mention honorable de votre invention, dans son compte rendu.

Je dois d'autant plus me féliciter d'être l'interprète de la Société royale académique, que, choisi par elle pour faire partie de la commission chargée de l'examen de votre mécanisme, j'ai pu, mieux qu'un autre, en apprécier tout le mérite.

Agréez, etc. DE MOLÉON.

Dans le nombre des lettres de félicitations adressées à l'auteur par des savans distingués qui ont visité l'Exposition de 1823, les deux suivantes font autorité.

Paris, le 31 août 1823.

Vitalis, *ancien professeur de chimie-technologique et membre de la Légion-d'Honneur,*

A M. Laforest, *propriétaire-agriculteur du département de la Dordogne.*

Monsieur,

Les chanvres et les lins que vous avez fournis à l'exposition, cette année, ont d'autant plus excité mon attention, qu'ils me semblaient offrir la preuve que l'on était enfin parvenu à la solution d'une question proposée depuis long-temps à la méditation des savans, et qui intéresse également l'humanité, les arts et le commerce.

L'examen attentif que j'ai fait de vos lins et de vos chanvres, m'a pleinement convaincu, qu'ils étaient aussi peu colorés, aussi moelleux au toucher, aussi tenaces et aussi nerveux qu'on peut le désirer.

Cependant vous annoncez qu'ils ont été préparés au moyen d'une *Broie mécanique* de votre invention, et sans avoir subi aucune espèce de rouissage préliminaire.

Ceux qui connaissent les dangers qu'entraîne le rouissage ordinaire, et l'imperfection des procédés que l'on a tenté de lui substituer dans l'intérêt de la salubrité publique, ne pourront que vous savoir beaucoup de gré d'avoir imaginé un moyen d'une extrême simplicité pour rouir *à sec* et opérer la séparation de la matière gommo-résineuse qui rend les filamens du lin et du chanvre tellement inhérens entre eux, que leur isolement semblait ne pouvoir être que le produit de la fermentation qui se développe dans le rouissage.

Grâce vous soit rendue, Monsieur; l'humanité n'aura plus rien désormais à redouter d'une opération meurtrière, et qui devient tout-à-fait nulle par votre procédé. Au moyen de votre *Broie rurale*, vous êtes parvenu, comme on le voit, à donner du lin et du chanvre une analyse telle que l'exigeaient les besoins des arts, et à obtenir séparément et facilement tous les produits, la matière gommo-résineuse, la chénevotte, le brin et les étoupes, de manière à laisser au brin toute sa longueur, sa force, sa douceur et sa souplesse; mais plus ces résultats étaient brillans, plus ils me semblaient

avoir besoin d'être revêtus du sceau de l'expérience.

Ce sceau leur a été imprimé par MM. les Commissaires de la Société royale académique des sciences de Paris, dont trois font partie de celle d'Encouragement pour l'industrie nationale, qui, après avoir été témoins des effets de votre machine sur du chanvre roui et non roui comparativement, n'ont pas hésité à déclarer que la France aura la gloire d'avoir résolu complétement la question importante du rouissage à sec.

Je vous félicite, Monsieur, bien sincèrement de vos succès et suis, etc.

Signé Vitalis.

Paris, 7 octobre 1823.

Eynard, *médecin à Lyon, place Saint-Clair,* n°. 4 (1).

A M. Laforest, *propriétaire-agriculteur du département de la Dordogne.*

Monsieur,

J'ai lu, avec le plus vif intérêt, la copie que vous avez bien voulu me communiquer, du

(1) Le vénérable M. *Eynard*, propriétaire-agriculteur dans une contrée à culture de chanvre, s'est occupé pen-

rapport fait par la Société royale académique, sur la *Broie mécanique* propre au teillage du chanvre et du lin, sans rouissage préliminaire, que vous avez soumise à son examen; j'ai reconnu, tant par la lecture de ce rapport, que par l'inspection et l'examen attentif des échantillons que vous avez exposés en grand au Louvre, que vous êtes parvenu par l'emploi de vos procédés, à donner aux filamens de ces deux plantes un degré de division et de souplesse qu'on n'a pu encore atteindre au moyen des machines proposées jusqu'à ce jour. D'après les essais nombreux auxquels je me suis livré sur diverses de ces machines, je m'étais bien convaincu que les filamens qui en provenaient n'étaient point tels que ceux obtenus à la suite du rouissage, qu'il fallait y suppléer par des lessives et d'autres moyens chimiques; ce qu'on ne pouvait pas se promettre de faire adopter par un grand nombre de cultivateurs. Sous ce rapport vous êtes allé plus loin que vos pré-

dant cinquante ans., des chanvres et des lins, et a essayé sans succès de tous les moyens proposés pour les rouir *à sec*, et personne n'est plus versé que lui dans la science des plantes textiles. Il n'est pas de l'avis de M. Gavoty, professeur de corderie, que la gomme-résine donne du nerf au chanvre, mais bien au contraire le gluten végétal.

décesseurs ; et si, comme l'exprime la Commission académique, vos procédés sont aussi simples et vos machines aussi peu dispendieuses, je ne doute pas que vous ne parveniez à les introduire dans l'usage général.

Je suis, etc. *Signé* EYNARD.

ESSAI

Analytique sur les chanvres non rouis, obtenus par la Broie mécanique rurale, *et sur ceux qui ont été rouis ; par* A. Chevallier. (Août 1824.)

Des expériences nombreuses avaient été faites jusqu'ici, pour chercher à obtenir le chanvre séparé de la chénevotte, sans l'opération préalable du rouissage; mais la plupart des essais faits et même des résultats vantés avaient prouvé par la suite qu'un examen impartial de ces moyens n'avait pas été fait, et que l'exagération avait augmenté le mérite des machines inventées. Un moyen plus simple, découvert par M. Laforest, excite en ce moment l'attention générale : les filasses qu'il obtient n'ont subi aucune modification qui puisse les altérer dans leur nature, et présentent un résultat demandé depuis long-temps par la nécessité. Le Conseil d'Administration de la Compagnie sanitaire

contre le rouissage m'ayant chargé de faire divers essais comparatifs sur les filasses obtenues par son procédé, sans rouissage, ainsi que sur celles provenant des chanvres qui ont été rouis, j'ai l'honneur d'exposer ici les résultats que j'ai obtenus de ces essais comparatifs.

Examen physique du chanvre séparé par la Broie mécanique, et dont une portion tenait encore aux chénevottes.

Ce chanvre possède tous les caractères physiques du chanvre qui n'a été soumis à aucune opération, et est le même que celui que j'ai fait enlever de dessus la chénevotte au moyen d'une lame qu'on a fait glisser entre les brins de chanvre et la chénevotte.

Il a la même couleur, la **même** force, enfin les mêmes propriétés.

Examen chimique.

Cent grammes de chacun de ces chanvres ont été mis en macération dans l'eau pendant douze heures, et au bout de ce temps l'eau a été filtrée : pendant leur séjour dans ce liquide, ils lui abandonnèrent une portion de matière extractive. Cette substance, séparée par l'évaporation, a été reconnue de nature gommeuse extractive, d'une couleur jaune un peu brunâtre. La quantité que j'en obtins, comparative-

ment du chanvre détaché de la chénevotte et de celui obtenu par la Broie mécanique, était, à quelques fractions près, la même; mais elle était supérieure à celle obtenue du chanvre roui, qui en donnait des quantités moindres.

Une décoction faite ensuite sur les chanvres enlevés à la chénevotte par la Broie mécanique, sur celui enlevé par une lame, enfin sur le chanvre roui, m'ont donné, pour les deux premiers, une matière extractive semblable à la première, et pour l'autre une petite quantité seulement de cette substance.

Examen de la matière extractive.

Cette matière, évaporée doucement et à l'étuve sur des assiettes, a une couleur jaune brunâtre, une saveur salée amère, un peu vanillée, une apparence brillante comme les extraits gommeux. Traitée par l'alcohol, elle a cédé à ce véhicule une petite portion de substance qui, séparée par l'évaporation, attirait l'humidité de l'air, et contenait un peu d'acétate d'ammoniaque et une matière animale dont la quantité était si minime, qu'il ne m'a pas été possible de la soumettre à l'examen. La matière obtenue du chanvre roui différait, de celle obtenue des chanvres non rouis, par sa couleur qui est plus noire, et par l'absence du sel formé d'acide acétique et d'ammoniaque que j'ai trouvé dans

l'examen précédent. Après avoir été traitée par l'alcohol, la matière extractive, insoluble dans ce réactif, fut traitée de nouveau par l'eau, mais elle ne s'y dissolvait pas en entier. La partie non dissoute par l'eau, examinée par les réactifs, présentait tous les caractères de l'albumine; chauffée, elle se décomposait en donnant un produit azoté bleuissant le papier de tournesol rougi par les acides, laissant un charbon difficile à incinérer qui donnait une cendre alcaline. La partie soluble dans l'eau, évaporée et incinérée dans un creuset, a brûlé en laissant dégager des produits semblables à ceux que donnent les végétaux. Le produit de l'incinération a donné des sels qui étaient du carbonate, du muriate et du sulfate de potasse, enfin du carbonate de chaux; il n'y avait presque aucune différence entre les produits obtenus des chanvres détachés par la Broie et ceux détachés par la lame.

Le produit obtenu du chanvre roui n'était pas le même; il contenait peu d'albumine, et par sa combustion il laissait peu de sels, qui étaient des traces de carbonate de potasse, de muriate, de phosphate, un peu de carbonate de chaux, et quelques atomes de charbon.

Les divers chanvres ayant été épuisés par l'eau, j'ai traité successivement par l'alcohol chaud pour enlever les matières résineuses

qui s'y trouvent. J'ai reconnu que ce véhicule enlevait à ces chanvres une matière résineuse verte ayant la plus grande analogie avec la *chlorophyle* (1). J'ai constaté que cette matière existait également, et dans le chanvre roui, et dans celui qui ne l'est pas ; mais que le chanvre non roui, et celui enlevé à la Broie mécanique, en contenaient de plus grandes quantités.

L'alcohol chaud n'agissant plus, j'eus recours à l'alcohol bouillant ; celui-ci enleva à tous ces chanvres une petite quantité d'une *matière résineuse blanche* qui est soluble dans l'alcohol bouillant, et qui se précipite de ce véhicule par le refroidissement sous forme de flocons blanchâtres, qui, séchés et lavés, donnent une poudre résineuse blanche laquelle, soumise à l'action du feu, se fond et donne lieu à une masse verdâtre qui s'écrase facilement : cette matière, étendue sur le papier, lui donne une apparence luisante sans cependant le graisser.

La quantité de cette matière blanche était très-petite, mais elle existait en moins grande quantité dans le chanvre roui que dans les

(1) Nom donné par MM. *Pelletier* et *Caventou* à la matière résineuse verte des feuilles. Ce mot est composé de deux mots grecs dont l'un signifie *vert* et l'autre *feuille*.

chanvres séparés des chénevottes par la Broie et par la lame.

Les chanvres qui avaient été ainsi épuisés avaient perdu de leur souplesse, ils étaient secs : essayés comparativement avec des chanvres qui n'avaient pas subi ces opérations, ils avaient moins de force ; mais je n'ai pu déterminer exactement ces différences, n'ayant pas d'instrumens convenables à ce genre d'expériences.

Restait la partie fibreuse à examiner pour reconnaître si, comme l'avait dit *Desmarets* (1), ce fibreux était accompagné de *gluten*. Pour cela, j'ai fait bouillir le fibreux dans de l'acide acétique concentré, et j'ai filtré le produit de sa décoction ; et le faisant évaporer, j'ai recherché ensuite, dans le résidu, le *gluten*. Cette expérience fut inutile ; le produit était de nature végétale, et ne présentait aucun atome de produit animalisé.

Je dois donc conclure que la fibre du chanvre est du ligneux ; mais qu'il ne contient pas du *gluten* comme l'avait pensé *Desmarest*, qui avait jeté en erreur *Fourcroy*, *Gavoty*, et tous ceux qui ont écrit après lui. Ce résultat de la réduction de la fibre à l'état ligneux étant produit par l'ébullition soutenue dans l'alcohol, et

(1) *Fourcroy*, tome VII, page 209.

après avoir été dépouillé de tous les principes constituans par toutes les épreuves qui ont précédé cette dernière analyse, doit être considéré comme le dernier résidu du chanvre. Il n'en est pas de même de la filasse qu'on obtient par la Broie mécanique rurale ; celle-ci opère à sec et ne décompose aucune substance, elle sépare seulement celles qui sont nuisibles et laisse la filasse à l'état souple, élastique et moelleux qu'il est important de lui conserver pour qu'elle ait la meilleure qualité.

Il est incontestable que les chanvres non rouis enlevés à la lame ou par la Broie mécanique rurale, contiennent une quantité considérable, en plus, des mêmes principes qu'on trouve dans le chanvre non roui.

Mais quelle est la substance à laquelle est due l'élasticité, la ténacité, la douceur et la mollesse des brins de chanvre? Je ne puis pas l'attribuer, comme *Desmarest*, au *gluten*, puisque, dans mes analyses, je n'ai pas trouvé le moindre atome de cette substance *proprement dite*. Jusqu'à ce que des expériences, que je me propose de faire plus en grand, m'aient fait découvrir une autre cause des qualités précieuses que l'on recherche dans les plantes textiles, et que le chanvre *non roui* possède à un bien plus haut degré que le chanvre *roui*, je crois pouvoir l'attribuer à la combinaison

de l'albumine (1) avec l'espèce de *résine blanche* que j'ai signalée comme un nouveau produit, et avec les autres substances solubles dans l'eau, substances que le rouissage enlève.

La réunion de ces substances peut bien former un composé qui a quelque analogie avec le *gluten* quant à ses effets ; mais la perfection que le langage chimique cherche à atteindre, ne permet pas que l'on donne le même nom à deux substances dont les principes sont les mêmes, mais qui sont combinés en quantités différentes.

Examen du rouissage et de ses résultats, soit pour la santé, soit pour l'affaiblissement de la fibre végétale.

Croyant, d'après les phénomènes qui se présentent journellement à nos yeux, que la fermentation putride qu'on aperçoit dans les routoirs est le résultat de la décomposition des matières végétales et animales solubles dans l'eau et dont nous avons parlé, j'ai voulu examiner la marche que suivait cette altération : je mis tremper dans l'eau des brins de chanvre; quand

(1) Pour l'intelligence du lecteur qui ne connaît pas la chimie, nous dirons qu'on appelle *albumine* un principe animalisé qui se trouve dans les végétaux et qui a beaucoup d'analogie avec le blanc d'œuf dont on a formé son nom.

ils eurent macéré pendant quinze à seize heures, je les retirai, puis j'abandonnai la liqueur qui était légèrement acide à l'action de l'air dans un vase de verre. J'observai les premiers jours un léger changement dans la couleur, et deux jours après ce changement, qui était plus marqué, s'offrirent tous les phénomènes de la fermentation acide. Cette fermentation cessa bientôt et fit place à d'autres phénomènes La liqueur brunit, son acidité fut détruite, une légère odeur désagréable se manifesta, cette odeur augmenta successivement et la liqueur devint alcaline et dégagea de l'alcali volatil, d'une manière bien marquée, le papier rouge était ramené au bleu ; enfin toutes les époques de la fermentation putride étaient bien caractérisées. D'après cela il m'est, je crois, permis d'avancer ici une opinion sur l'action de l'alcali formé sur une portion de la fibre végétale, d'attribuer à cet alcali une action nuisible puisqu'il enlève une portion des principes de la fibre laissés par la Broie mécanique, ce qui doit nuire à la conservation de la fibre, surtout si ce sont des parties résineuses blanches qui sont enlevées, parties qui doivent aider à la conservation du tissu ligneux (1); en

(1) J'ai trouvé dans leur produit, provenant d'une macération prolongée du chanvre dans l'eau, une petite quantité de matière résineuse.

outre, cette macération dans une liqueur d'abord acide, puis alcaline, peut affaiblir la fibre elle-même. Je ne m'occuperai pas ici des résultats fâcheux pour les hommes qui sont voisins des lieux où rouit le chanvre; les maladies qui sont causées par le voisinage de cette opération ont été décrites par des savans qui ont à cet égard donné des détails précieux.

J'ai borné là des expériences que je compte reprendre plus tard, avec mon collègue M. *Payen*, qui a déjà fait quelques remarques intéressantes sur la plante utile qui fournit le chanvre. A. CHEVALLIER.

1re. ANNONCE

Aux propriétaires cultivateurs de chanvres et de lins, par la Compagnie sanitaire contre le rouissage.

La difficulté *du teillage du chanvre et du lin sans rouissage* est enfin levée, et un agriculteur du département de la Dordogne (M. Laforest) est assez heureux pour procurer à son pays la gloire de cette découverte.

Des expériences nombreuses ont été faites avec tous les soins imaginables sur la *Broie mécanique rurale*, par une commission de savans et d'artistes prévenus d'abord contre tout sys-

tème mécanique applicable à cet objet si souvent et si infructueusement essayé. Les chanvres et les lins, qui en sont sortis tout préparés, les ont parfaitement convaincus que cette Broie, supérieure à tout ce qui a paru, ne laissait plus rien à désirer pour la bonté, l'économie et la facilité du travail.

Les résultats sont :

1°. Qu'il y a économie de plus de deux tiers, sur le service des divers outils et machines employés jusqu'ici pour le rouissage et autres manipulations jusques et y compris le peignage ;

2°. Augmentation d'un vingtième sur la quantité et la qualité des longs brins ;

3°. Diminution d'un vingtième des étoupes qui sont beaucoup plus belles que par le rouissage ordinaire ;

4°. Emploi de la *chénevotte non rouie* pour faire du très-beau papier sans mélange de chiffons et sans la même dépense de colle, ce qui augmentera les revenus des propriétaires agriculteurs qui se déferont avantageusement de cette matière, dont on n'avait retiré jusqu'ici que des allumettes ou un chauffage passager ;

Remplacement inappréciable pour les papeteries, du chiffon qui commence à devenir rare et cher en France ;

5°. Enfin, et ce qui est sans prix, *assainissement* des campagnes par la suppression totale

des anciens *routoirs*, cause de tant de maladies.

Tous ces avantages sont développés, dans des instructions que les personnes intéressées à ce genre de culture, trouveront et pourront lire chez M. le Maire de leurs cantons respectifs.

Ils trouveront aussi dans le même dépôt, le prospectus de la *Souscription*, qui est ouverte chez M. le Président de la Chambre des notaires de chaque arrondissement; et, à Paris, chez M^e. *Martin de la Paquerais*, notaire, rue Sainte-Anne, n°. 57, pour se procurer, moyennant la somme modérée de *cent deux francs*, le modèle en bois et fonctionnant de la Broie mécanique rurale, l'emballage compris.

Au vu de ce modèle qui est d'une simplicité extrême, le charron, le menuisier, le charpentier de village et même le cultivateur qui construit ses outils de labourage, pourront l'exécuter, *en grand* (*vu qu'il n'a ni rouages, ni cylindres unis ou cannelés*), aussi-bien et avec beaucoup plus d'économie qu'on ne pourrait le faire à Paris, d'où il faudrait ensuite la leur expédier à grands frais.

2^e. ANNONCE

Aux Cultivateurs de chanvres et de lins.

Depuis des siècles le génie de l'homme, arrêté sur la merveilleuse nature de ces deux plantes

textiles les plus nécessaires à son usage, cherche le meilleur moyen de les préparer pour la filature.

Celui qu'on a le plus généralement adopté a été et est encore de les faire rouir dans une eau dormante ou courante.

On a pensé que la fermentation, occasionée et développée par le rouissage, était nécessaire, pour débarrasser les filamens du chanvre et du lin, de la gomme-résine qui leur sert d'enveloppe tenace et empêche de les manipuler.

Seulement, dans la croyance que c'est cette même gomme-résine qui fait la force des fils et qui procure les longs brins, on a cherché à éviter une trop grande altération en employant le rouissage.

Ce préjugé sur la gomme-résine s'est répandu partout, même dans les livres les mieux écrits et les plus accrédités, et jusque chez les fileurs de chanvre, notamment chez les fabricans de cordages.

L'art du dégommage à un certain degré a donc été le premier que l'on ait cherché à atteindre.

Par le rouissage à l'eau, on ne l'obtenait qu'avec des inconvéniens sans nombre pour la vie des hommes ou la salubrité des campagnes; la partie de gomme-résine qui tombe dans l'eau y produisant des vapeurs pestilen-

tielles; on risquait même de n'en retirer la substance filamenteuse que dans un état d'altération plus ou moins considérable.

Dans le double intérêt de la santé publique et de la conservation de la plante, on s'est efforcé de substituer d'autres procédés à celui du rouissage par immersion dans l'eau.

En certains pays on a pris le parti de faire rouir les chanvres et les lins à la rosée, en les étendant sur les terres et les prairies : il en est bien résulté un dégommage quelconque ; mais le plus souvent la filasse y a contracté des taches ineffaçables et l'humidité l'a énervée.

Des hommes forts en théorie ont espéré obtenir un meilleur dégommage, à l'aide de nouvelles machines ou d'ingrédiens chimiques. Mais ils l'ont entrepris toujours dans l'opinion erronée qu'il fallait conserver au chanvre le plus de résine possible ; ce qui a singulièrement compliqué leurs inventions et les a fait rejeter.

On a donc continué de s'en tenir au rouissage à l'eau, malgré tous ses inconvéniens ; on s'est persuadé qu'aucun *rouissage à sec*, par le simple emploi de la mécanique, ne réussirait sans le secours de la chimie.

Il était réservé à la pratique agricole, bien plus qu'à la science contemplative, d'éclairer enfin les cultivateurs sur le principe du dégommage, qui est le point capital, et de leur faire

abandonner une routine reconnue vicieuse et abusive.

Il n'y avait qu'un homme élevé dans les champs, habitué à lire dans le livre de la nature, c'est-à-dire à observer, dans toutes ses parties, la composition des plantes textiles, à suivre tous les progrès de leur croissance jusqu'à leur maturité, qui pût arriver à apprécier sainement ce qu'était la *gomme-résine* proprement dite, comment et pourquoi elle était adhérente aux filamens; ce que ceux-ci devenaient lorsqu'ils en étaient privés; en un mot à fonder un bon système de dégommage.

Cet homme s'est trouvé dans M. Laforest, propriétaire agriculteur dans le département de la Dordogne, qui a fait toute sa vie une étude particulière des chanvres et des lins.

M. Laforest a considéré que la gomme-résine, qui fermente dans l'eau au point de s'y putréfier, devait altérer les filamens plutôt que les fortifier : il a considéré qu'elle portait, en elle-même, un germe de fermentation et de putridité; que pour peu qu'il en restât dans les filamens, après le rouissage et l'espade, cette même gomme-résine devait finir tôt ou tard par altérer les cordages et les toiles.

Il en a donc conclu qu'il fallait l'expulser toute entière dans la préparation.

Les chanvres et les lins privés de ce premier

enduit, en auraient-ils moins de force et d'élasticité, comme le supposent les esprits prévenus ?

M. Laforest a porté les plus profondes méditations sur ce point secondaire. L'expérience lui a démontré que la nature avait donné aux chanvres deux sortes d'enveloppes ; l'une extérieure et séparable, qui est la gomme-résine, l'autre intérieure, adhérente aux filamens comme un vernis ; ce que les séranceurs appellent *essence huileuse ou onctueuse*, et qui est mieux dénommée le *gluten*, substance inaltérable par l'eau, que l'on retrouve encore dans les plus vieux chiffons.

Il s'est convaincu que toute la force du chanvre réside dans ce seul *gluten*, que le chef-d'œuvre consisterait à l'isoler de la gomme-résine, dont le contact pendant la fermentation ne peut que lui nuire ; qu'il obtiendrait donc le mieux possible, en respectant les moindres particules de ce gluten, impérissable lorsqu'il est isolé.

Il restait à découvrir le secret de la séparation salutaire qu'il en faut faire d'avec la résine. Sans aller plus loin que ses études sur la végétation des plantes textiles ; sans s'éloigner de la simplicité des méthodes suivies à la campagne, et seulement en leur donnant une autre combinaison, qui réunit toutes les préparations en une seule (tout rouissage à l'eau ou

chimique en étant exclu), M. Laforest est parvenu à construire une BROIE MÉCANIQUE RURALE, *sans rouages et sans cylindres cannelés ou non cannelés*, qui opère seule la séparation désirée.

Une fois assuré du succès, M. Laforest s'est rendu à Paris pour soumettre sa découverte au jugement d'une société savante et des hommes les plus versés dans la pratique de cette branche d'agriculture.

Ce jugement lui a été complétement favorable. La Société royale académique des sciences avait nommé cinq de ses membres, les plus instruits dans cette partie, dont trois appartiennent aussi à celle d'Encouragement pour l'industrie nationale, à l'effet d'examiner la *broie mécanique rurale et ses produits;* elle les avait chargés de lui en faire un rapport circonstancié. Les commissaires firent, pendant un mois, toutes les expériences qu'ils jugèrent nécessaires pour s'assurer de la vérité, et le 27 juin 1823, ils firent leur rapport. La Société en fut tellement satisfaite, qu'elle nomma, par acclamation, M. Laforest l'un de ses membres correspondans.

A la dernière exposition des produits de l'industrie nationale, au Louvre (en 1823), on vit un assez bon nombre de bottes de chanvre et de lin non roui, préparées à sec par cette broie. Afin que personne ne pût douter de la

vérité du fait, chaque brin de chanvre ou de lin portait avec lui la preuve incontestable de sa préparation, et montrait dans sa longueur les trois parties bien distinctes du travail : 1°. à une des extrémités, et sur une longueur de quatre à cinq pouces, on apercevait le chanvre intact, avec sa racine, tout son bois et toute son écorce, tel qu'il se trouve après avoir été arraché et séché ; mais sans avoir été soumis à aucun travail quelconque : on ne pouvait se dissimuler qu'il n'avait pas été roui ; 2°. le restant de la tige était divisé, par le travail, en deux parties à peu près égales : la première montrait les résultats des premières parties du travail ; la chénevotte n'y existait plus : recueillie dans une caisse, elle y était pure, en petits morceaux et sans aucun mélange de filasse. L'écorce seule restait réduite en filamens non encore dégommés, et sous la forme de petites lanières plus ou moins larges ; 3°. l'autre extrémité présentait les mêmes filamens complétement débarrassés de la gomme et de la résine herbacée, divisés, et peignés, portant la couleur vierge de la plante, et tout son gluten végétal pur. En cet état ils étaient doux, souples et propres à être livrés à la filature sans aucune autre préparation : à côté, dans une boîte, était la gomme résine. Ces échantillons, qui étaient uniques à l'Exposition, ont obtenu tous

les suffrages des Princes et des Princesses de la famille royale, des Ministres, des fabricans, des manufacturiers, et particulièrement des propriétaires agriculteurs, qui ne pouvaient se lasser de les admirer et de combler d'éloges l'inventeur de ce procédé.

On s'est flatté alors que la France aurait la gloire d'avoir enfin résolu, par la *Broie mécanique rurale* de M. Laforest, un problème aussi important que celui du rouissage à sec, avec un dégommage parfait et sans altération de la fibre végétale. En effet, on ne peut se dissimuler que les chanvres et les lins, qui seront ainsi traités, auront plus de force, plus d'élasticité que n'en ont jamais eu ceux qu'on a obtenus et qu'on obtient par le rouissage à l'eau le mieux conduit.

Le gouvernement, pour encourager cette découverte, a accordé l'exemption des droits de timbre, pour toutes les impressions nécessaires à sa publication.

Monseigneur le duc d'Orléans s'en est déclaré le protecteur en souscrivant le premier.

On trouvera, dans les préfectures et sociétés d'agriculture, des échantillons, semblables à ceux ci-dessus décrits, des chanvres travaillés à la *Broie* de M. Laforest.

On y trouvera aussi, de même que dans les chambres de commerce, une collection impri-

méc, que l'on pourra consulter, de diverses pièces instructives et justificatives (1).

Messieurs les cultivateurs n'apprendront pas sans intérêt, qu'indépendamment de l'amélioration notable des filamens, il y aura pour eux une grande économie, et même un bénéfice important dans l'emploi de la *Broie mécanique rurale*.

Sa construction est d'une extrême simplicité, toute en bois, pouvant être exécutée par tout ouvrier qui sait faire les instrumens aratoires, puisqu'elle ne comporte *ni rouages, ni cylindres unis ou cannelés* : nulle part le prix n'en excédera 100 francs.

Elle donne une plus grande quantité de longs brins, beaucoup moins d'étoupes : sa préparation coûte deux tiers de moins que par le rouissage à l'eau et autres préparations.

Mais ce qui est inappréciable, la *chénevotte* qui, après le rouissage, n'était bonne qu'à faire des allumettes ou à brûler, étant recueillie avec soin et propreté, à sa chute *de la broie mécanique rurale*, sans mélange avec celle qui proviendrait du chanvre roui, sera propre à la composition d'une pâte excellente pour la fa-

(1) La collection complète de toutes les pièces, se vend chez M. BACHELIER, libraire, quai des Augustins, n°. 55, réunie en un volume in-8°. Prix : 2 francs.

brication du papier, et remplacera merveilleusement le chiffon qui commence à devenir rare et cher en France. Les expériences en ont été faites et le succès en est complet, au delà de toute espérance.

C'est donc une nouvelle branche de revenu que se créera le cultivateur muni d'une *Broie mécanique rurale.*

Jaloux de se rendre utile à la classe agricole dont il fait partie, M. LAFOREST n'a voulu mettre à sa Broie qu'un prix modéré, en conférant d'ailleurs à ceux qui souscriront pour son modèle, tous les droits et tous les avantages désirables. Pour les communes à petite culture du chanvre ou du lin, M. Laforest se propose de traiter de gré à gré et au rabais avec MM. les Maires qui lui feront la demande de son modèle.

PROSPECTUS DE LA SOUSCRIPTION,

PRÉCÉDÉ DE L'EXTRAIT DU TRAITÉ.

Extrait du traité notarié entre les souscripteurs et la Compagnie sanitaire.

Par-devant Mᵉ. Martin de la Paquerais et son collègue, notaires à Paris, soussignés, fut présent,

M. *Jacques Laforest,* ancien capitaine d'infanterie, agriculteur au département de la

Dordogne, demeurant à Paris, rue Neuve-Saint-Nicolas, boulevart Saint-Martin, n°. 2;

M. *Hippolyte Berryer*, capitaine de cavalerie, chevalier de l'ordre royal de la Légion-d'Honneur, demeurant à Paris, rue Sainte-Anne, n°. 23.

Tous les deux associés en nom collectif, sous la dénomination de *Compagnie sanitaire contre le rouissage*, et sous la raison *Laforest, Berryer fils et compagnie*, pour la mise en valeur et exploitation de la Broie mécanique rurale de l'invention de M. Laforest, aux termes de deux actes sous signatures privées; l'un constitutif de ladite Société, en date du 14 mai dernier, enregistré à Paris le 19, fol. 110, case 4, par Beaujeu, qui a perçu 5 fr. 50 cent., publié dans les affiches, et par eux déposé au tribunal de commerce du département de la Seine, suivant acte passé au greffe dudit tribunal, le 21 dudit mois de mai, enregistré le 28, dont une expédition délivrée par M². Ruffin, avec, à la suite, celle dudit acte de Société, représentée par les comparans, est, à leur réquisition, demeurée ci annexée après que dessus mention de cette annexe a été faite par le notaire soussigné.

L'autre changeant seulement la raison sociale qui était *Laforest et compagnie*, et est maintenant : *Laforest, Berryer fils et compa-*

gnie, passé ce jourd'hui, non encore enregistré, mais qui le sera avec ces présentes et qui, à l'instant représenté par les parties est demeuré ci-annexé, après avoir été reconnu et signé par elles en présence desdits notaires soussignés qui ont fait sur icelui mention de ladite annexe, d'une part ;

Et M. Antoine Palezi, négociant et filateur de chanvre et de lin à la mécanique, à Paris, y demeurant, rue de Montreuil, n°. 1, faubourg St.-Antoine.

Stipulant tant pour lui que pour tous ceux qui adhéreront par la suite, et prendront part à la souscription qui va être ouverte pour le modèle de la Broie mécanique rurale, d'autre part.

Lesquels ont dit que MM. Laforest, Berryer fils et compagnie étant dans l'intention de faire connaître et de propager la Broie mécanique rurale, par voie de souscription au modèle de ladite broie et de s'attacher les souscripteurs comme Commanditaires, ils ont arrêté, d'après le prospectus fait pour cette souscription, différentes conventions qui font l'objet des présentes et qui ont été réglées et stipulées de la manière suivante :

Art. 1er. Au titre de Commandite, et moyennant le versement d'une somme de 102 fr. à faire par chacun d'eux, de la manière énoncée

au prospectus dont on va parler, MM. les souscripteurs au modèle de la broie mécanique rurale, auront droit à la propriété et à la jouissance privative de ladite Broie mécanique, dans les proportions et sous les conditions qui vont être déterminées.

2. MM. Laforest, Berryer fils et compagnie, ont à l'instant ouvert un registre de souscription au modèle de la Broie mécanique rurale, en tête duquel est transcrit le prospectus, par eux dressé à cet effet, dont ils représentent une copie, laquelle dûment timbrée à l'extraordinaire, est à leur réquisition demeurée ci-annexée, après qu'ils l'ont eu signée et paraphée en présence des notaires soussignés.

3. MM. Laforest, Berryer fils et compagnie, reconnaissent et consacrent ici toutes les dispositions dudit prospectus, pour former le lien et la nature des engagemens entre eux et les souscripteurs au modèle de la Broie mécanique rurale, et s'obligent à l'exécution entière desdites dispositions.

4. Les droits accordés par ce prospectus aux souscripteurs, ne leur en donneront aucun autre dans la Compagnie sanitaire, où ils ne seront toujours que comme commanditaires, sans jamais pouvoir prétendre en rien intervenir dans la gestion et administration de ladite compagnie, ni dans ses affaires.

5. Au fur et à mesure des souscriptions apposées sur le registre de la souscription ou des avis donnés par les notaires, indiqués au prospectus, des souscriptions qu'ils auront reçues et de leur montant, les noms indiqués seront classés par ordre de souscription et inscrits à la fin dudit registre sur une liste alphabétique indicative, tant de l'adresse des souscripteurs que de l'époque de leurs souscriptions respectives.

6. A l'expiration des huit mois pendant lesquels la souscription générale doit demeurer ouverte, c'est-à-dire le quinze mai 1825, il sera fait sur ladite liste alphabétique, par MM. Laforest, Berryer fils et compagnie, un relevé complet du nombre de souscripteurs ; ce relevé sera vérifié et certifié conforme par le Conseil d'administration.

Sur le vu de ce relevé et selon le résultat qu'il donnera, il sera par les notaires de la Société, dressé un acte authentique, qui constatera le nombre des souscriptions obtenues ; s'il atteint celui réglé de *six mille modèles*, ou *estampilles*, la souscription demeurera définitivement obligatoire pour MM. Laforest, Berryer fils et compagnie, qui seront tenus de livrer les modèles dans les quatre mois convenus ; si le nombre constaté est inférieur, la commandite sera résiliée, les souscriptions considérées comme non-avenues, et les fonds

versés par les souscripteurs leur seront immédiatement et intégralement rendus.

7. En aucuns cas, messieurs les souscripteurs ne seront passibles d'aucunes pertes, ni grevés d'aucunes charges; de même ils ne pourront aucunement s'immiscer dans les opérations et affaires de la compagnie sanitaire, comme il est déjà prévu par l'art. 4 ci-dessus, ni rien prétendre au delà de la jouissance privative de l'estampille, telle qu'elle est réglée en la souscription.

8. S'il convient à messieurs les souscripteurs d'exercer des poursuites ou d'intenter des actions contre les contrefacteurs de la Broie mécanique rurale et de son estampille, ils pourront le faire comme co-intéressés, d'après le présent acte et le prospectus ci-annexé : et dans le cas contraire, ils sont invités à en donner avis à la compagnie.

9. Dans le cas où, contre toute attente, il s'élèverait quelques difficultés entre la compagnie sanitaire et aucun de messieurs les souscripteurs, elles seront réglées à l'amiable, sans formalité de justice, ni frais, à Paris, en dernier ressort et sans recours quelconques, par deux arbitres respectivement choisis qui seront amiables compositeurs et pourront s'adjoindre un tiers pour les départager s'il y a lieu, avant ou après leur délibération.

10. Ces présentes seront publiées et déposées conformément au Code de commerce et dans les délais qu'il prescrit.

11 et dernier. M. Antoine Palezi se rend souscripteur pour un modèle de la Broie mécanique rurale, accepte par suite le présent acte et adhère aux dispositions du prospectus ci-annexé en ce qu'elles le concernent et en qualité de souscripteur commanditaire.

Compagnie sanitaire contre le rouissage du chanvre et du lin, etc., sous la raison de Laforest, Berryer fils et compagnie.

PROSPECTUS

De la souscription pour le modèle en relief construit en bois (dimension de quatorze pouces de longueur sur onze de largeur) de la Broie mécanique rurale *de l'invention de M. Laforest.*

Art. 1er. La Souscription sera ouverte sous la raison de *Laforest, Berryer fils et compagnie*, à compter du quinze septembre 1824, pour être close invariablement à l'époque du quinze mai 1825, ce qui lui donnera une durée de huit mois entiers.

2. Elle formera un contrat obligatoire entre les sieurs Laforest, Berryer fils et compagnie et MM. les Souscripteurs du moment que le nombre des souscriptions aura été porté à *six mille au moins*.

3. Les souscriptions seront reçues à Paris, en l'étude de M⁰. Martin de la Paquerais, notaire, rue Sainte-Anne, n°. 57, qui a vu fonctionner la nouvelle Broie sur du chanvre non roui; chanvre qu'il a scellé et gardé en dépôt, pour être montré aux personnes qui le désireront.

Dans les départemens, les souscriptions seront reçues en l'étude de M. le Président de la chambre des notaires de chaque chef-lieu d'arrondissement, et en celle d'un notaire de canton rural, seulement lorsque MM. les Présidens le jugeront convenable aux localités et dans l'intérêt de la Compagnie.

4. Le prix de la souscription est fixé pour chacun des modèles, et outre les frais d'emballage et de transport énoncés ci-après, art. 6, à la somme de 100 fr., qui sera déposée au moment de la souscription entre les mains des notaires constitués dépositaires à cet effet, pour y rester jusqu'à l'envoi desdits modèles à MM. les souscripteurs.

Les noms, prénoms, qualités et demeures, avec désignation par commune, canton, arrondissement et département des souscripteurs, seront inscrits très-lisiblement par les notaires, tant dans les récépissés qu'ils délivreront des sommes à eux versées, que sur le registre à ce destiné.

Avis sera immédiatement donné, par les no-

taires-dépositaires, à l'administration centrale de la Compagnie à Paris, des versemens et souscriptions au fur et à mesure qu'ils auront été réalisés ; ces avis seront successivement enregistrés dans les bureaux de la Compagnie.

5. Dans le courant des quatre mois qui suivront la clôture de la souscription, c'est-à-dire à partir du quinze mai prochain au plus tard, les modèles seront confectionnés pour être livrés aux souscripteurs dans l'ordre de leurs soucriptions réglé par la date de leurs versemens, de manière que le dernier des modèles sera livré à ce terme. La livraison en sera faite à Paris avec estampille, dans les bureaux de l'administration centrale de la Compagnie contre la remise des récépissés correspondans aux demandes, et sur décharge valable des souscripteurs ou de leurs fondés de pouvoir.

6. Ceux de MM. les souscripteurs auxquels il conviendrait mieux de se faire expédier les modèles et estampilles directement en leurs demeures, en avertiront le notaire qui aura reçu leur souscription, afin que celui-ci, à son tour, en informe la Compagnie et puisse régler avec elle sur avis d'expédition.

Les frais d'emballage et de transport des modèles seront à la charge des souscripteurs; en conséquence, la somme de 2 fr., pour les frais d'emballage, sera déposée en même temps que

les 100 fr. de la souscription entre les mains du même notaire qui donnera récépissé de l'une et de l'autre somme. Les lettres, autres que celles de MM. les notaires de l'administration centrale, qui ne seraient pas affranchies, ne seront pas reçues.

7. Chaque modèle sera accompagné de l'estampille qui a été adoptée par MM. Laforest, Berryer fils et Ce., comme *marque de fabrique*, et dont l'original sera avec les présentes par eux déposé au greffe du tribunal de commerce de Paris. La dite estampille sera remplie des noms, prénoms et domicile du souscripteur, et dûment signée *Laforest, Berryer fils et compagnie*.

8. L'estampille annexée d'abord au modèle et par suite à la *Broie mécanique*, confère au souscripteur qui y sera dénommé un droit *personnel*, à titre d'actionnaire en commandite, à l'usage privatif de la dite Broie, et ce, aux termes d'un acte de société en commandite passé devant Me. Martin de la Paquerais et son collègue, notaires à Paris, le 20 août 1824. Mais le titulaire ne pourra exercer ce droit que dans les locaux occupés par lui, en France.

Par suite de cette participation de propriété, et en conformité des lois et règlemens des 22 germinal an XI, 11 juin 1809, 5 septembre 1810, et 1er. avril 1811, sur les marques de

fabrique déposées, tout propriétaire d'estampille aura le droit de poursuivre les contrefacteurs de la Broie mécanique rurale, par saisie, confiscation et amende; sans préjudice de l'action publique à raison des faux et de la spoliation.

9. Il pourra être traité de gré à gré et à forfait, entre la Compagnie et les spéculateurs qui se présenteront, du droit d'exploitation par département, moyennant un nombre convenu de souscriptions payées comptant, à raison de 100 fr. chacune; en ce cas, la Compagnie, sur l'avis à elle donné du nombre effectif des souscriptions obtenues en sus de celles abonnées, fera expédier à ses cessionnaires par département : 1°. autant de modèles qu'il lui en sera payé; 2°. et pour ce qui excédera, autant d'estampilles seulement, qu'il sera nécessaire; sans que toutefois les dits cessionnaires puissent transmettre à qui que ce soit, des droits autres qu'individuels.

10. Il sera fait un rabais de 200 fr. à chaque établissement ou corporation, et à chaque particulier qui souscrira pour un nombre de dix modèles à la fois, à la charge par le souscripteur de faire connaître à l'administration centrale à Paris, avant la clôture de la souscription, les noms, prénoms, qualités et demeures des personnes qui devront être dénommées dans

chacune des dix estampilles. Mais alors la Compagnie n'aura à expédier qu'un seul modèle avec les dix estampilles.

11. Des échantillons de chanvre non roui, complétement préparés par la *Broie mécanique rurale*, seront adressés à la Société d'agriculture de chaque département ou autres Sociétés compétentes qui sont invitées à les analyser et même à en démontrer la perfection par l'inspection donnée, ou les éclaircissemens adressés à toutes les personnes qui le désireront : à l'effet de quoi, il sera expédié auxdites Sociétés ainsi qu'à MM. les Préfets, Sous-Préfets, Maires de chaque chef-lieu de canton et aux Présidens des chambres de commerce, un imprimé contenant, 1°. le rapport fait à la Société royale académique des sciences de Paris, sur la solution du problème de la préparation des chanvres et des lins, par la méthode purement agricole de M. Laforest, sans rouissage préalable, ni aucune autre préparation chimique; 2°. un mémoire explicatif des causes qui ont retardé ou paralysé jusqu'à ce jour cette solution importante, et qui en démontre tous les avantages, non-seulement pour l'agriculture, mais encore pour la papeterie; 3°. un tableau comparatif des frais ordinaires du rouissage à l'eau, pris sur vingt quintaux de chanvre, avec les frais par la

Broie pour un même nombre de quintaux; 4°. les articles du présent prospectus et des affiches annonçant la souscription au modèle de la nouvelle Broie.

12. La compagnie offre à ceux de MM. les souscripteurs, qui auront pris soin de recueillir avec propreté la chénevotte *non rouie*, à sa chute de la Broie mécanique, de traiter avec eux de gré à gré de l'achat de ladite chénevotte au poids, après vérification qu'aucune partie de chénevotte *rouie* n'y a été mélangée, ce qui est très-facile à reconnaître.

13. MM. Laforest, Berryer fils et compagnie, se réservent la faculté d'ouvrir une seconde souscription, immédiatement après la clôture de la première : mais la durée de cette seconde souscription ne pourra excéder le terme des quatre mois fixés, pour l'exécution de la première et pour la livraison des modèles. Le prix en sera porté au double; c'est-à-dire, à 200 fr. par chacun des modèles et estampilles à délivrer. Cette délivrance aura pareillement lieu dans les quatre mois qui suivront la clôture de la seconde souscription, quels qu'en aient été les résultats.

14. Après les délais fixés pour les deux souscriptions, M. Laforest remettra à chacun des souscripteurs, en leur domicile, sous récépissé et *gratis*, une instruction confidentielle sur les

principaux soins à prendre des chanvres et des lins lors de leur maturité, afin d'en tirer tout l'avantage possible.

15. L'administration centrale de la Compagnie est fixée à Paris, au coin de la rue Saint-Claude, n. 1, boulevard du Temple.

16. Sont membres du Conseil d'administration,

M. *Vauquelin*, membre de l'Académie royale des Sciences, de l'Institut de France, de la Société d'Encouragement pour l'industrie nationale, etc., etc., etc.

M. *Gillet de Laumont*, chevalier de l'ordre de Saint-Michel et de la Légion-d'Honneur, Inspecteur-Général des Mines, membre de l'Académie royale des Sciences de l'Institut de France, de la Société royale et centrale d'Agriculture, etc., etc.

M. *Pajot des Charmes*, ancien inspecteur des mines et des manufactures, membre du comité consultatif des arts et manufactures près le ministère de l'intérieur, de la Société d'encouragement pour l'industrie nationale, etc.;

M. *Louis-Sébastien Le Normand*, professeur de technologie et des sciences physico-chimiques appliquées aux arts, membre de la Société d'Encouragement, de la Société royale Académique des Sciences; correspondant de l'Académie royale des Sciences et Belles-Lettres de

Bruxelles; de la Société impériale d'agriculture de Moscou, etc., etc.;

M. *Vitalis*, ancien professeur de chimie, et secrétaire perpétuel honoraire de l'Académie de Rouen, etc., chevalier de la Légion-d'Honneur;

M. *A. Chevallier*, membre adjoint de l'Académie royale de médecine, de chirurgie et de pharmacie, pharmacien-chimiste (élève de M. Vauquelin), membre de la Société de pharmacie et d'autres Société savantes, auteur du Traité des réactifs;

M. *A. Payen*, manufacturier, membre de la Société d'Encouragement, de la Société royale académique des Sciences, de la Société de pharmacie, auteur du Traité des réactifs.

M. Berryer père, avocat;

M. Berryer fils, avocat;

M. Martin de la Paquerais, notaire;

M. Bouquet, avoué.

Ces présentes, ensemble l'acte d'ouverture de la commandite, dont chacun des souscripteurs fera partie, seront enregistrées et publiées au tribunal de commerce du département de la Seine.

Fait et arrêté à Paris, en l'étude dudit M*e*. Martin de la Paquerais, le 20 août 1824; et les parties et M*e*. Piet ont signé avec les notaires, après lecture.

FIN.

TABLE
DES MATIÈRES.

	Pages.
Épître dédicatoire à son Altesse Monseigneur le Duc d'Orléans, premier Prince du sang.	1
Extrait de la lettre de Son Excellence le Ministre secrétaire d'état des finances.	3
Extrait d'une ordonnance du Roi qui accorde le brevet pour l'emploi de la chénevotte dans la fabrication du papier.	5
Dissertation sur les avantages et l'emploi de la Broie mécanique rurale de M. Laforest, etc.	7
I^{re}. Partie. De la Broie mécanique rurale.	9
II^e. Partie. De l'emploi de la chénevotte.	44
Tableau comparatif des frais occasionés pour la préparation du chanvre, par le mode ancien du rouissage à l'eau, et par le nouveau mode, c'est-à-dire par la *Broie mécanique rurale*, sans rouissage préalable.	50
Rapport fait à la Société royale académique des sciences, par M. *Le Normand*, au nom de la commission nommée dans la séance du 30 mai 1823, lu à la séance du 27 juin suivant.	61
Lettre du secrétaire perpétuel de la Société royale académique des sciences, à M. *Laforest*.	80
Lettre de M. *Vitalis*, ancien professeur de chimie technologique, à Rouen, à M. *Laforest*.	82

Lettre de M. Éynard, médecin, à Lyon, à M. *Lafo-rest*. 84

Essai analytique sur les chanvres non rouis, obtenus par la *Broie mécanique rurale*, et sur ceux qui ont été rouis; par A. *Chevallier*. 86

1ʳᵉ. ANNONCE aux propriétaires cultivateurs de chanvres et de lins, par la Compagnie sanitaire contre le rouissage. 95

2ᵉ. ANNONCE aux cultivateurs de chanvres et de lins. . 97

Prospectus de la souscription, précédé de l'extrait du traité. 106

Extrait du traité notarié entre les souscripteurs et la Compagnie sanitaire. *Ibid.*

Prospectus de la souscription pour le modèle en relief, construit en bois, de la *Broie mécanique rurale*, de l'invention de M. *Laforest*. 112

FIN DE LA TABLE.

www.ingramcontent.com/pod-product-compliance
Lightning Source LLC
Chambersburg PA
CBHW071601220526
45469CB00003B/1080